U0076644

節慶佈置

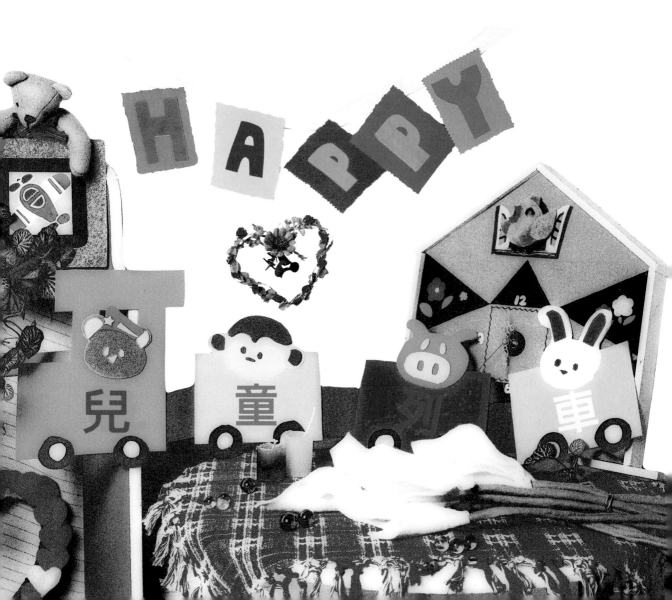

目錄 contects

decoration

各·國·風·情

1

decoration
甜·蜜·關·係
2

decoration
唯·我·專·屬
3

節慶DIY－節慶佈置

3

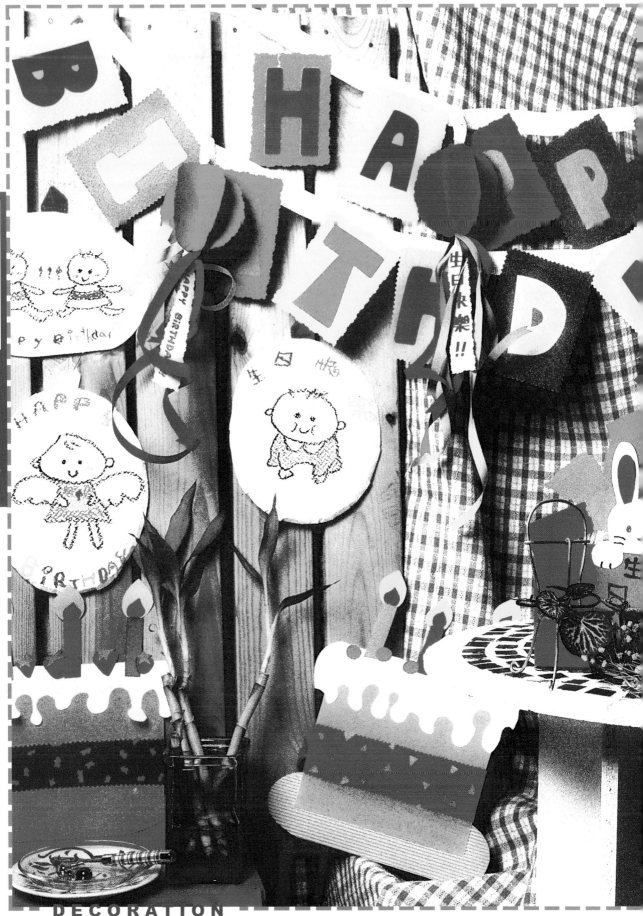

節慶佈置
decoration
2001 years

前言 preface

年之中有許多大大小小的節慶

在這些節日

人們會將家裡或四周環境

佈置得非常具有應景的氣氛和感覺

隨著人們對生活品質的重視

越來越多人趁著節慶時

充分享受節慶的特殊情調！

對於一些經常忙於工作和課業

卻不忘生活情調的人們

我們設計了許多簡單省時方便的小東西

讓你可以輕鬆享受節慶的氣氛

讓你驚訝

原來過節也可以如此輕鬆愉快又特別

工具 tools

① 白膠　　⑤ 色筆
② 剪刀　　⑥ 尺
③ 廣告顏料　⑧ 刀片
④ 蠟筆

①

②

⑤

③

④

⑦

⑥

① 不織布　　⑤ 紙黏土
② 美術紙　　⑥ 泡綿
③ 緞帶
④ 木條

材料 materials

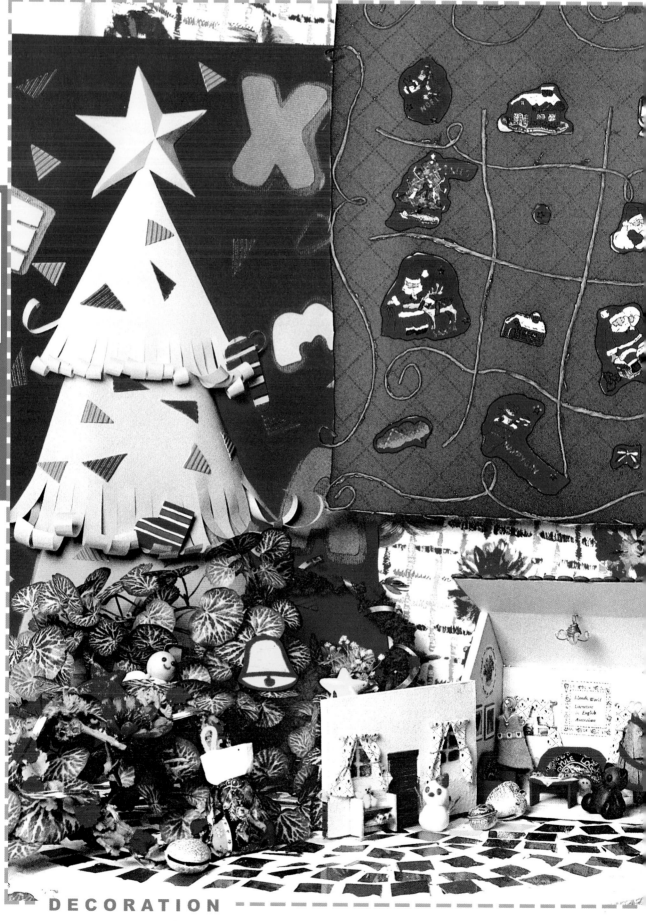

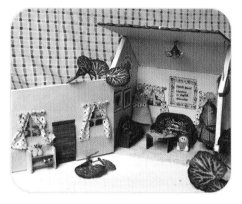

 SWEET HOUSE

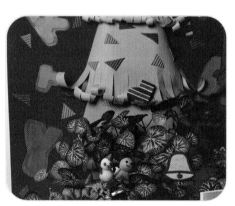

 MERRY X'MAS

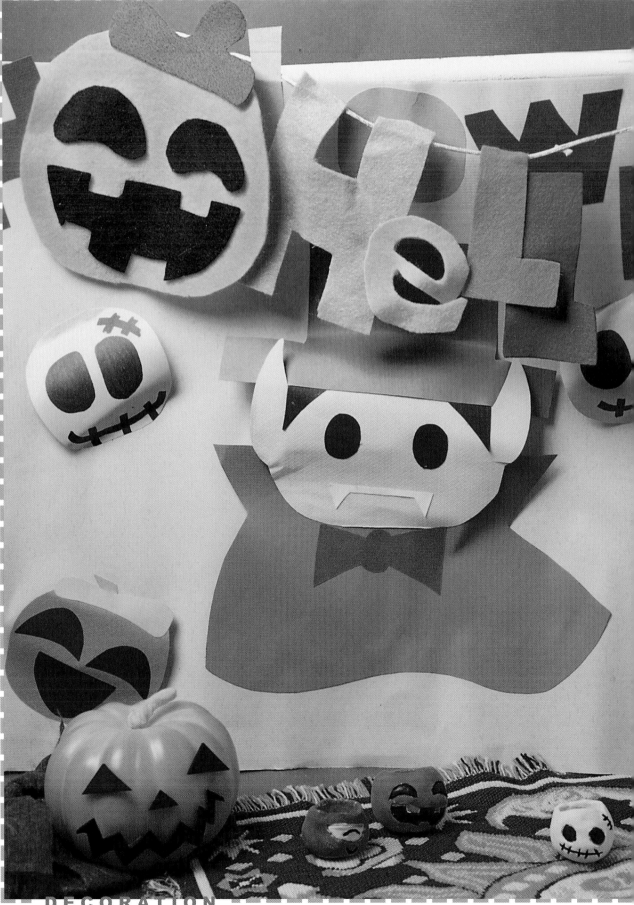

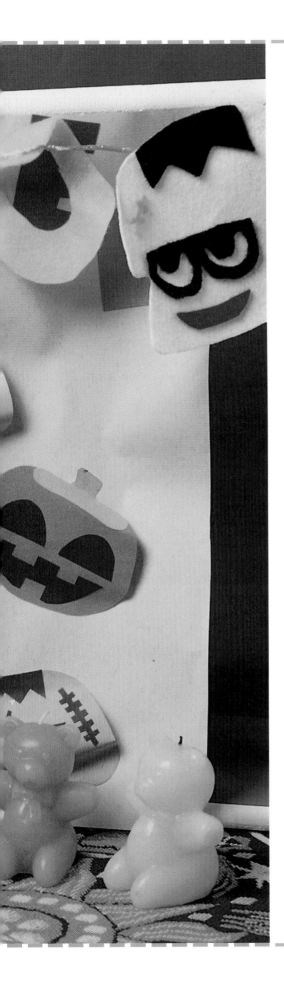

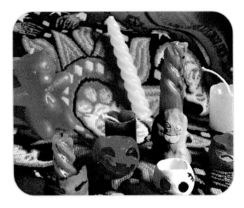

 FOR CANDLES

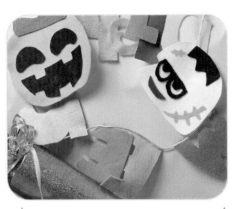

 HAPPY HALLOWEEN

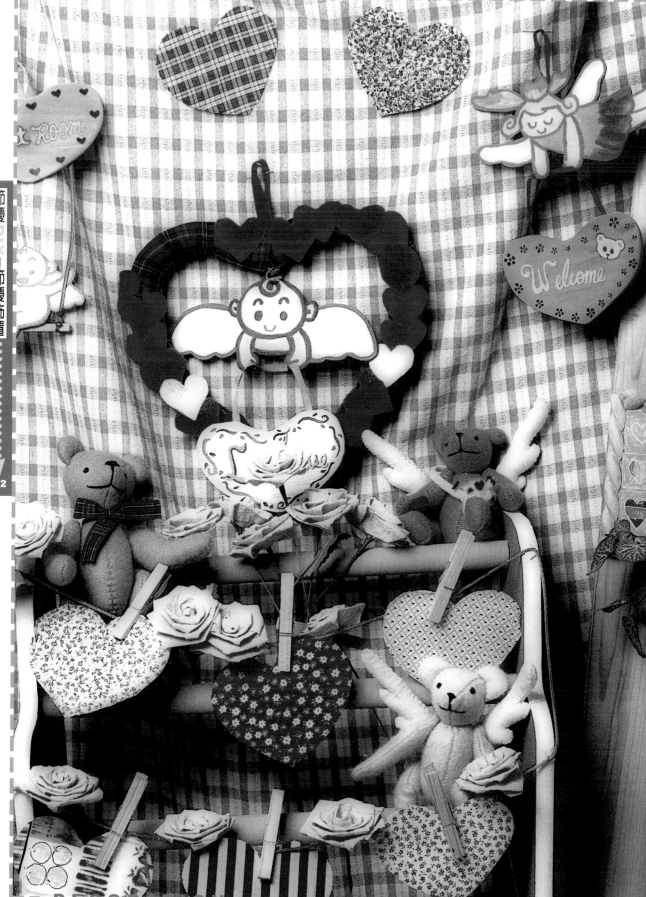

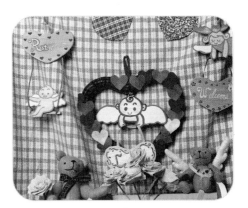

 LOVE ANGLES

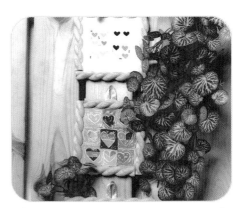

 PICTURES OF LOVE

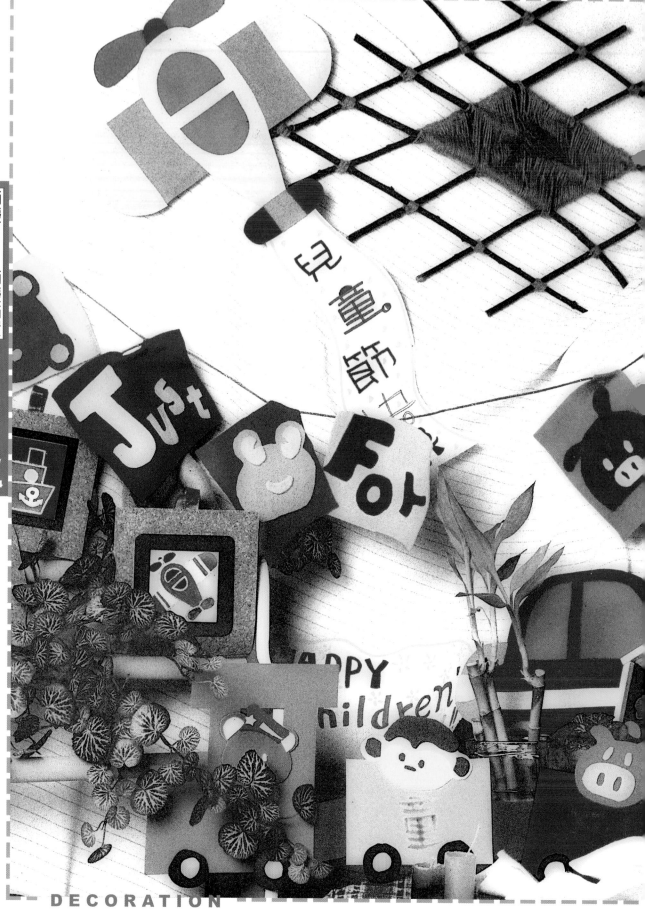

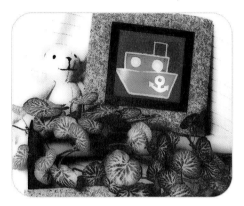

 FOR KIDS ONLY

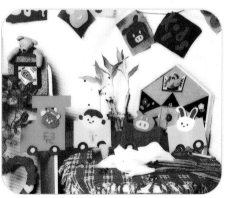

 CHILDREN'S DAY

節慶DIY—節慶佈置

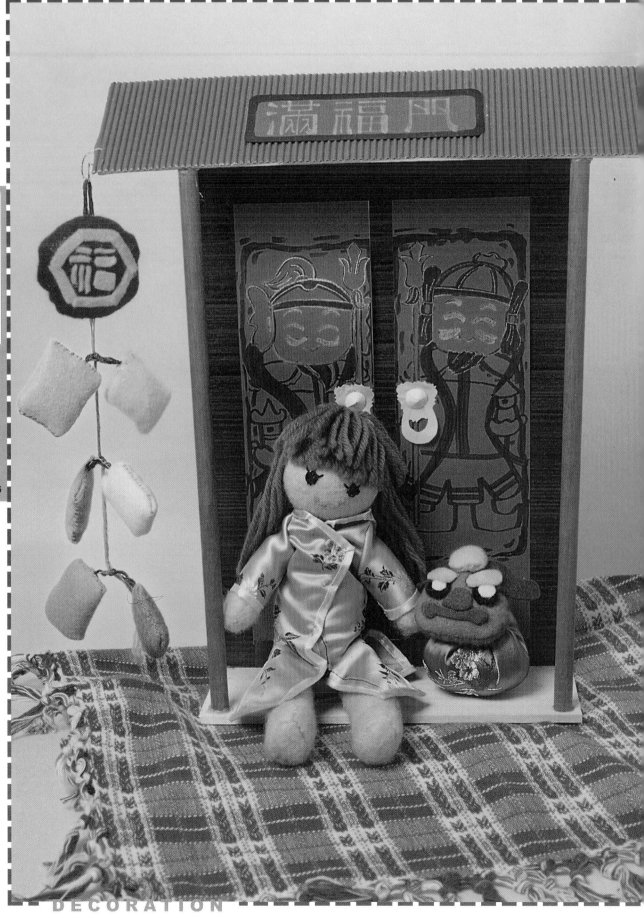

decoration

各·國·風·情

1

Special Day

每個國家都有自己專屬的節日
也是自己國家最具特色的日子
中國有新年春節
國外有感恩節、萬聖節和聖誕節
這幾個大節日
就讓我們來感受一下國內外的節慶吧

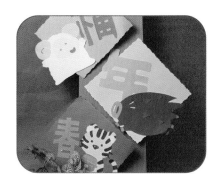

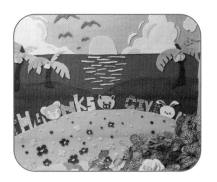

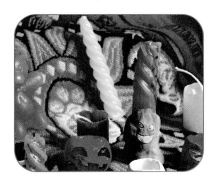

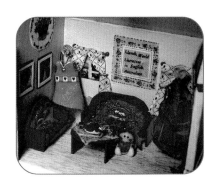

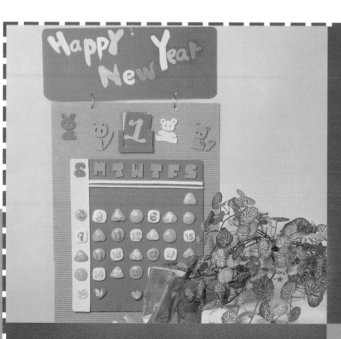

Chinese New Year

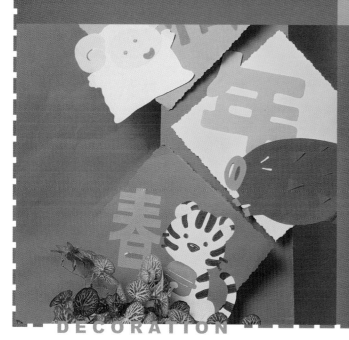

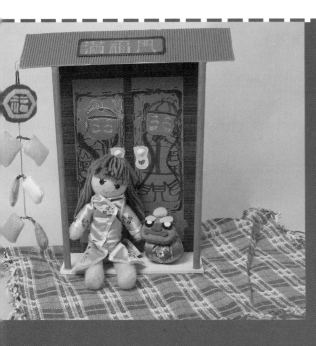

春

節

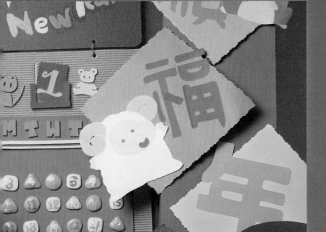

happy

春節

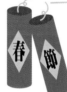
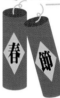

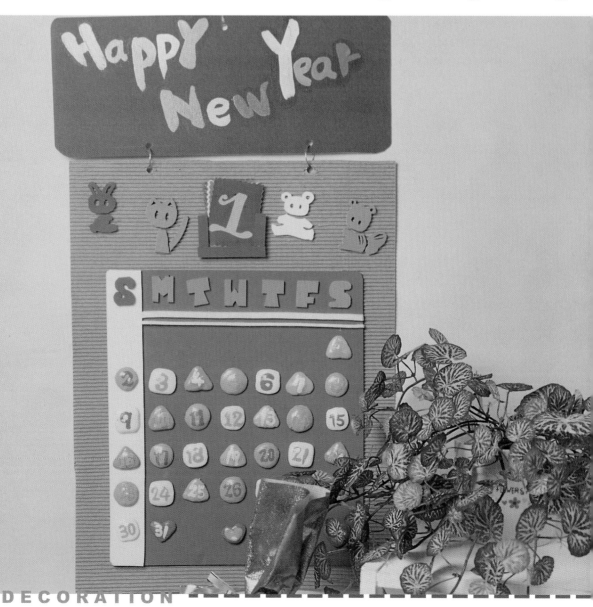

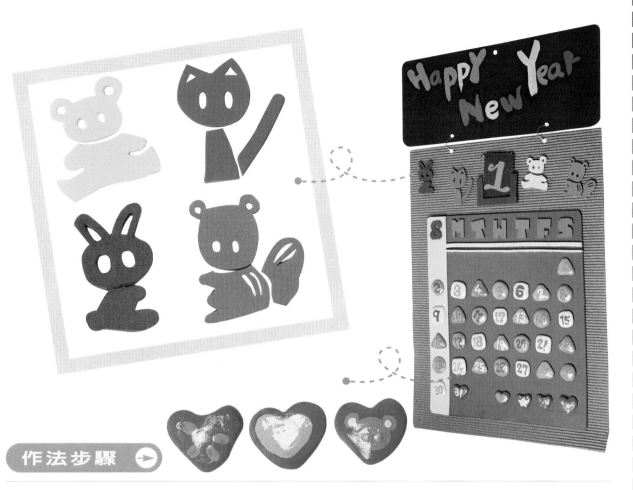

節慶DIY─節慶佈置

作法步驟 ➡

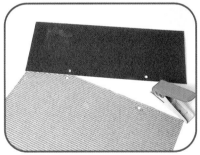

1 將不同顏色的紙板裁切出適當大小。把兩張紙板用打孔器打孔。

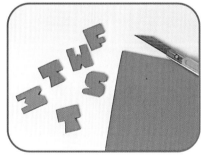

2 在泡綿上畫出英文字，用刀片割下。

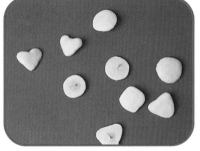

3 用紙黏土揉出各種形狀，包住圖釘。

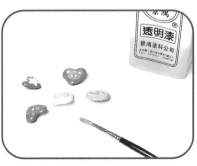

4 紙黏土上色等乾，乾後上透明漆。

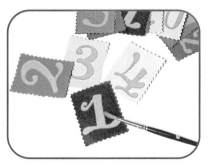

5 用鋸齒剪刀剪小紙片，寫上數字。

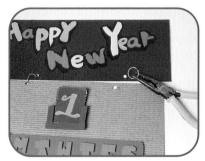

6 將鐵環用鉗子彎曲成所需形狀穿過孔。

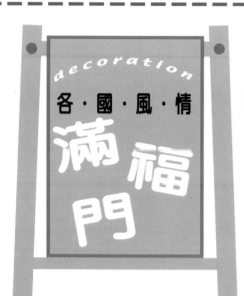

過新年的時候
難免都會放些吉祥的東西或很中國的東西
才有過新年的感覺
除了鳳梨（旺來）、開運竹、春聯…
已很常見的東西之外
你還可以有另類選擇

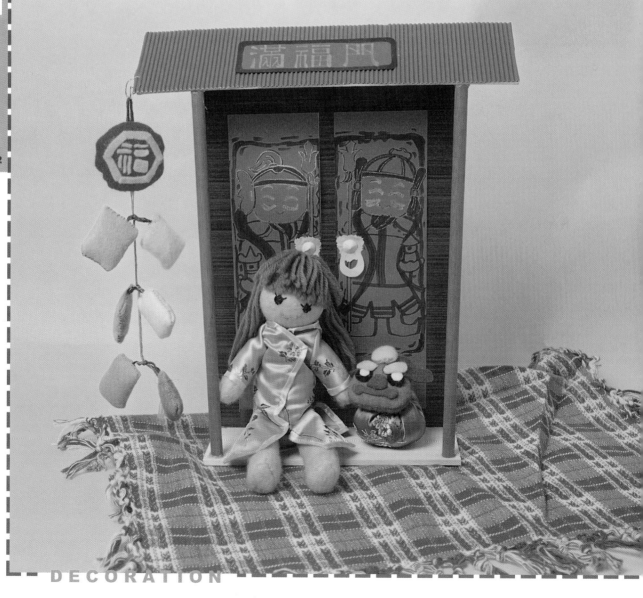

作法步驟 →

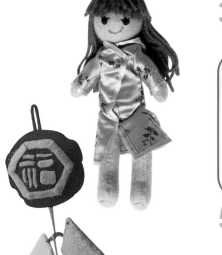

1 將木紋貼紙裁切好貼在珍珠板上。

2 裁切一塊瓦楞板,用相片膠貼上字板。

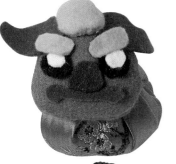

3 剪下一張紅色紙後對半再切一半。

4 在剪一半的紅紙上畫上門神的圖案。

5 把木棒用廣告顏料塗上紅色。

6 用熱熔膠把木棒和紙板黏合。

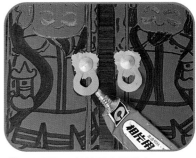

7 把紙裁切成門把的形狀。

8 將門把用相片膠和門黏合。

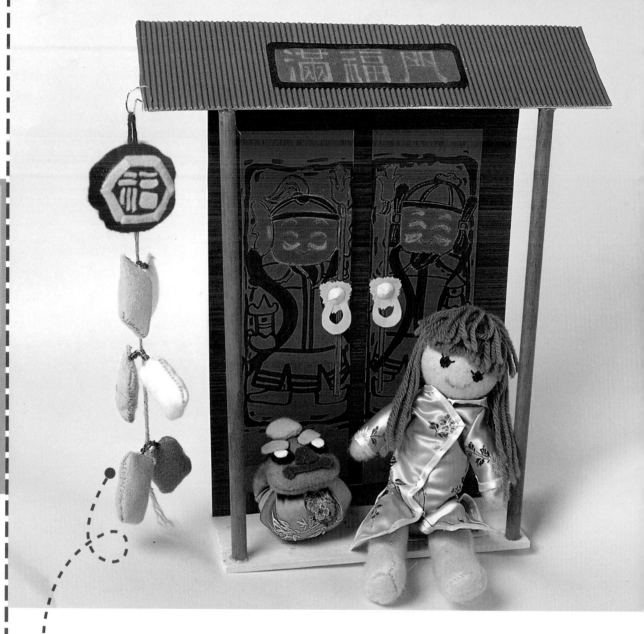

作法步驟 ➡

1 不同色的不織布縫好塞入棉花。

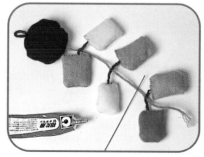

2 將一個一個的小鞭炮用鐵絲和毛線串起。

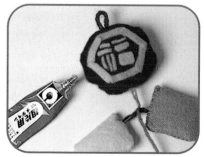

3 不織布剪成福的形狀，用相片膠黏上。

DECORATION

作法步驟 ➡

1 將肉色不織布剪下適當大小。

2 把娃娃的四肢一一縫好組合。

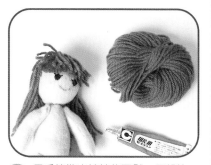

3 用毛線做出娃娃的頭髮，用相片膠貼好。

4 畫好娃娃的衣服型板。

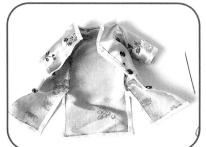

5 把布剪下後用針線縫合。

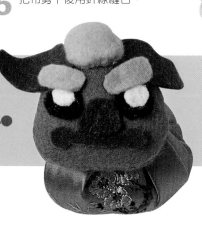

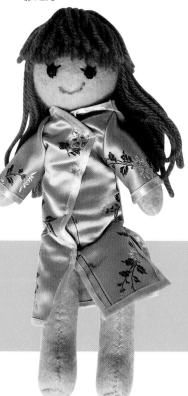

作法步驟 ➡

1 將一塊布的口用針線縮口後塞入棉花。

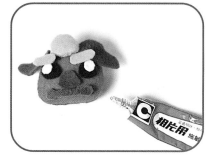

2 織布剪好獅頭五官後貼上。

3 把獅頭和獅身用針線縫上。

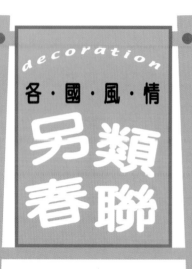

decoration
各·國·風·情
另類春聯

你是不是常常在新年更換春聯時
發現春聯千篇一律呢
爲了讓自己的新年
能夠有新年新氣象
動動腦筋
今年你的春聯將與眾不同

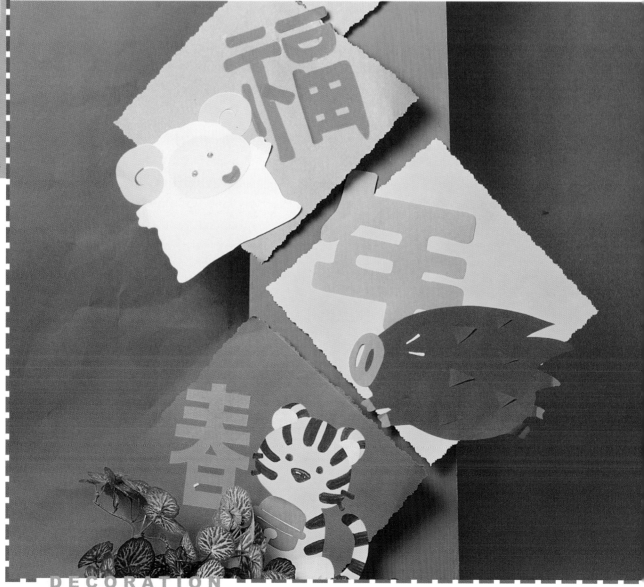

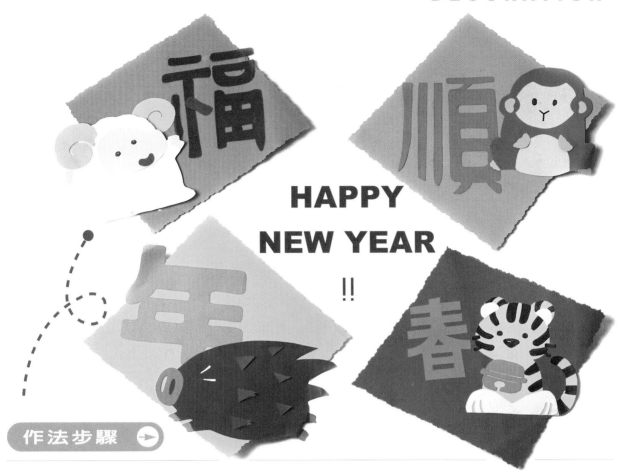

HAPPY
NEW YEAR
!!

作法步驟 ▶

1 用鋸齒剪刀將紙片剪出花紋。

2 在紙片上用鉛筆畫出圖案。將畫好的圖案用剪刀剪下。

3 再剪兩個羊角。

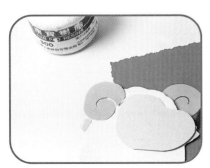

4 把每個小零件用膠貼好。

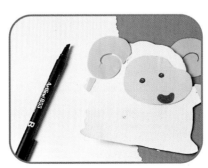

5 用色筆畫上眼睛。

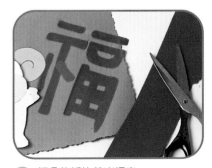

6 紅色的紙片剪出福字。

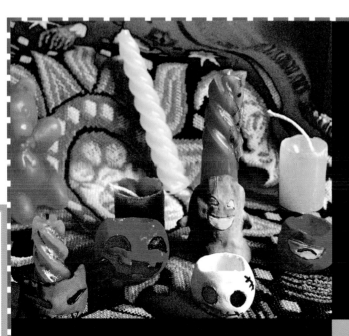

Hallo-- ween

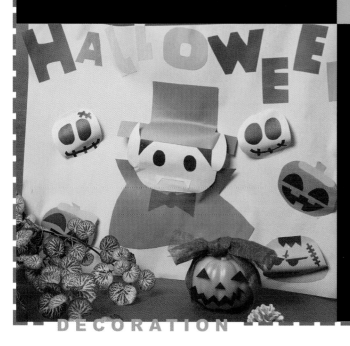

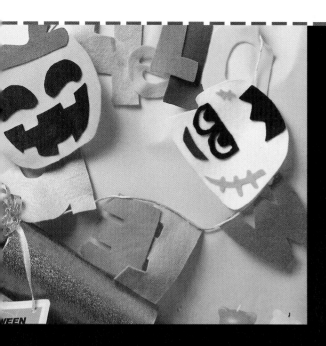

萬聖節

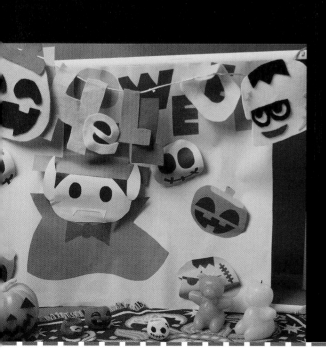

happy

萬聖節到了
當然不能缺少南瓜燈啦！！
可是製作起來還真是有點小麻煩呢！
換個方式縮小尺寸並增加樣式
哈！
我的"南瓜燈"很特別吧！

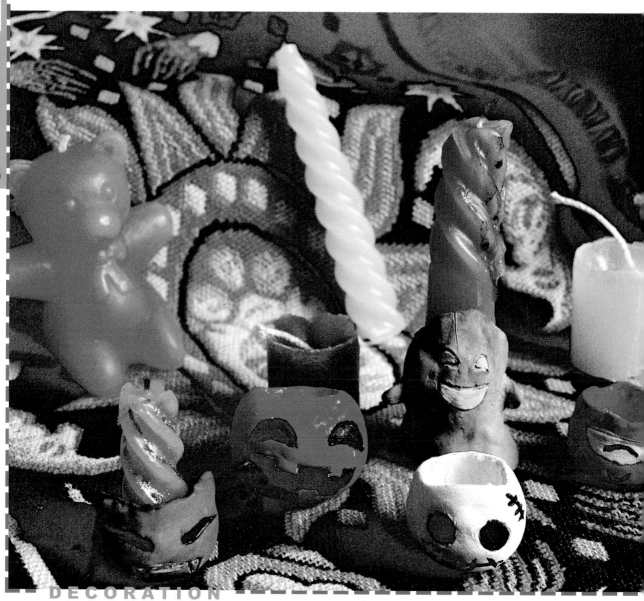

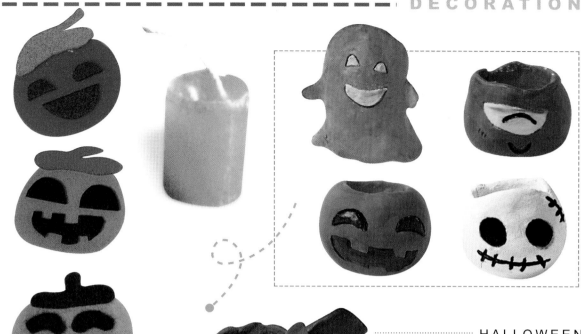

HALLOWEEN

HAPPY

作法步驟 ➔

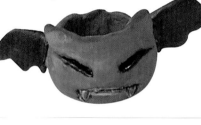

1 將紙黏土先揉成一個圓圈。

2 用工具把紙黏土的中心挖空。

3 用尖頭的地方畫出眼睛、牙齒。

4 另外再做一對翅膀。

5 蝙蝠翅膀和身體用相片膠黏合。

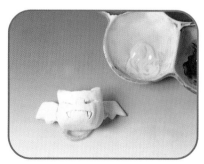

6 紙黏土用顏料上色。

各·國·風·情
我們的聚會

萬聖節是國外的節口
但是隨著文化的交流
越來越多家庭也感染氣氛
若不想大費周張佈置
那就做張小海報
也頗有過節氣氛

happy happy happy

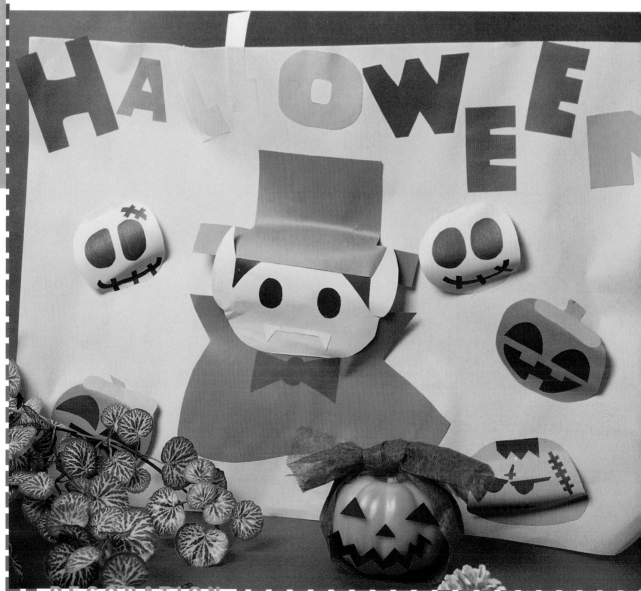

DECORATION

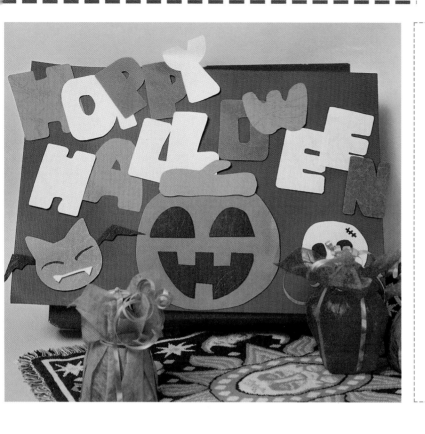

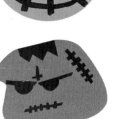

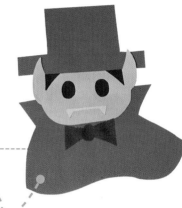

33

作法步驟 ➡

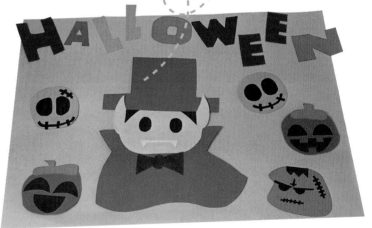

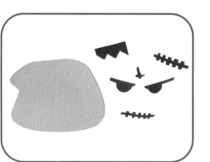

1 科學怪人的零件。

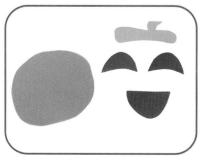

2 南瓜的零件。

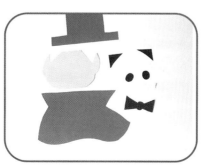

3 吸血鬼的零件。

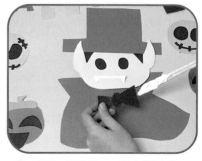

4 將每一種零件一一黏上即完成。

今天是什麼節日呢？萬聖節？
糟了！忘了把家裡佈置一番
別急別急
只要剪剪貼貼一下子
就能讓你有過節的感覺

happy

happy happy

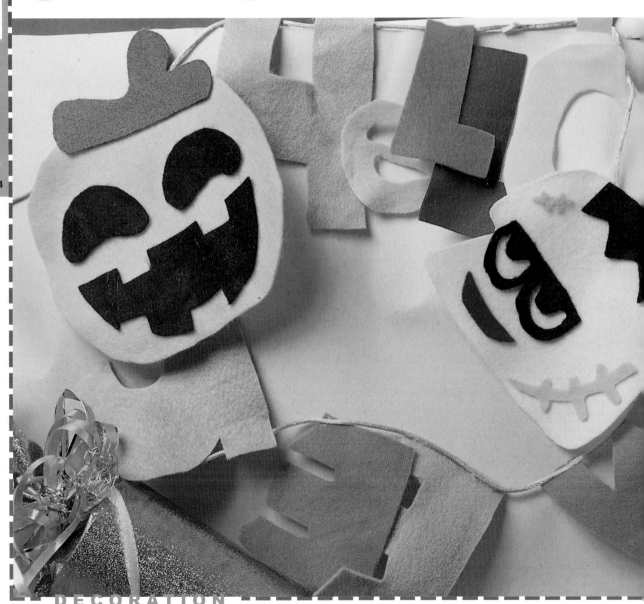

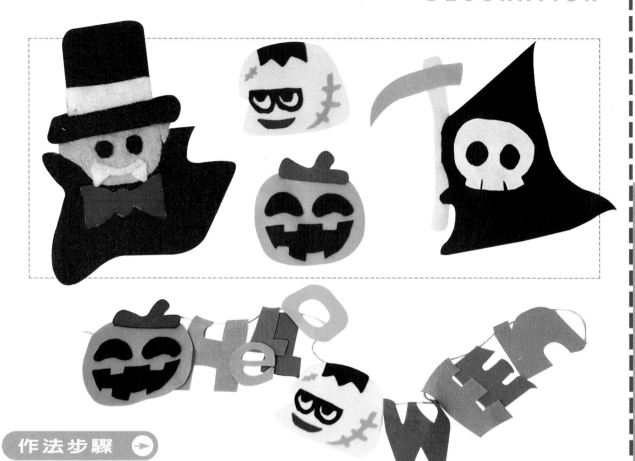

作法步驟 ➡

1 不織布上用鉛筆畫上圖案。

2 把圖案用剪刀剪下來。

3 五官用熱熔膠黏上。

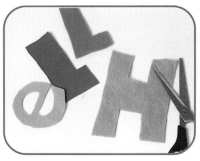

4 剪出不同色彩的英文字母。

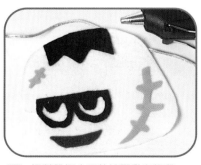

5 把科學怪人用熱熔膠黏在緞帶上。

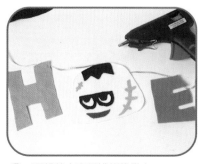

6 再將英文字母排好後黏上。

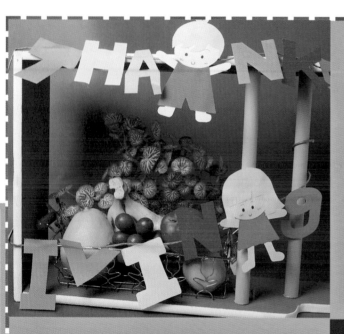

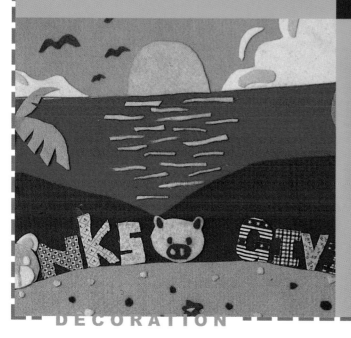

Thanks giving

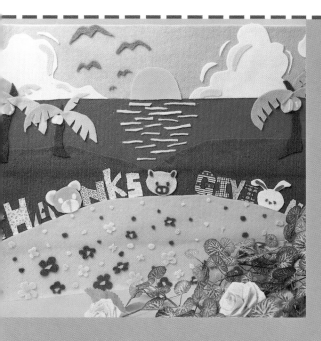

感恩節

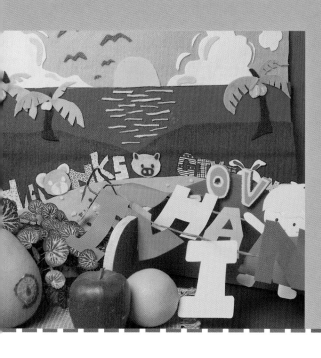

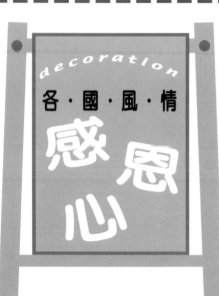

感恩節是外國人重要的節日之一
這個節日包含了許多意義
雖然我們台灣沒有這個節日
但何不趁這一天把感恩的話掛出來
溫馨一下

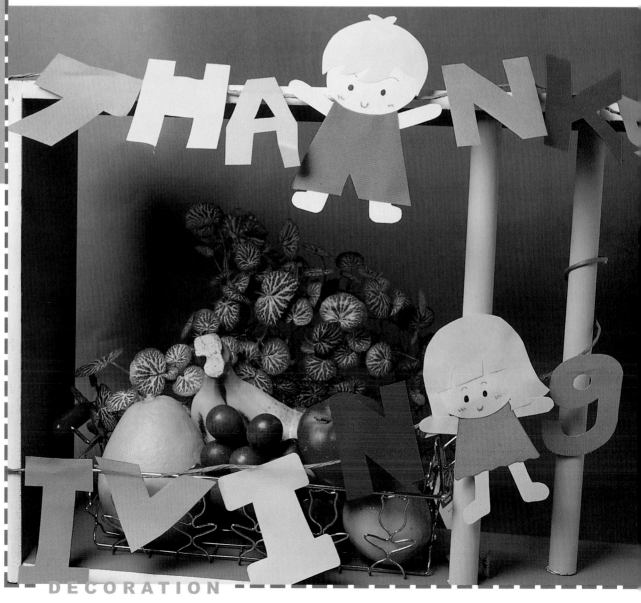

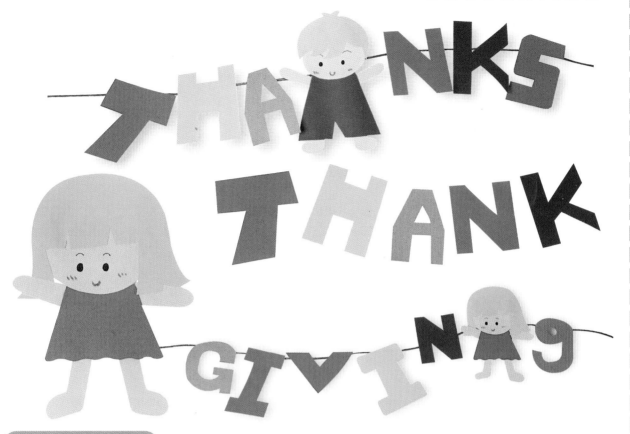

作法步驟 ➡

1 在紙片上用鉛筆畫上頭髮形狀。

2 把畫好的形狀剪下來。此為小女孩的零件。

3 用白膠把零件一一貼好。

4 黑筆畫出眼睛，紅筆畫出嘴巴。

5 剪出各種不同色的英文字母。

6 用熱熔膠把字母、小女孩黏在緞帶上。

decoration

各·國·風·情

自然禮讚

感恩
感謝父母親友一年來的照顧
也感謝大自然一切看得到
看不到的牽動著我的生活
讓我在這一年學到很多 也成長不少

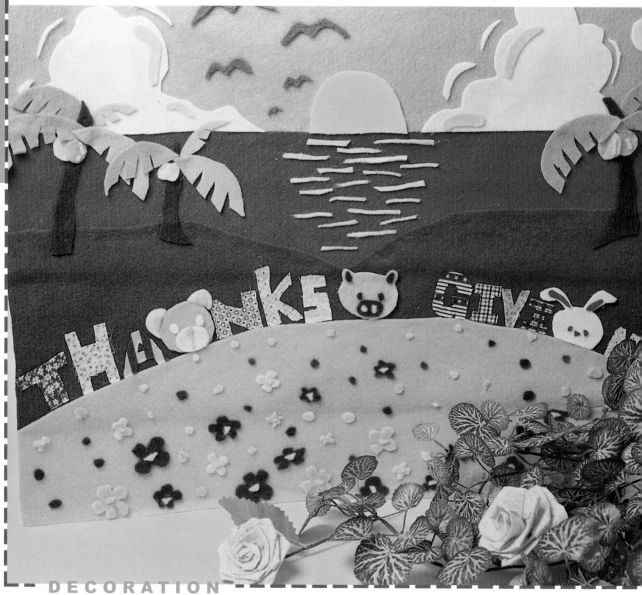

Thanks
giving!!

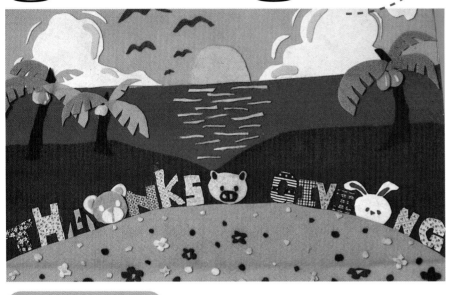

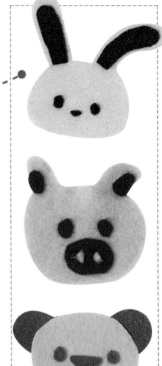

作法步驟 ▶

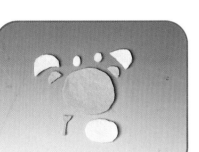

1 熊熊的零件。

2 小兔子的零件。

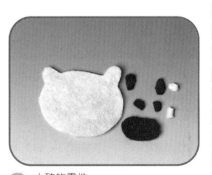

3 小豬的零件。

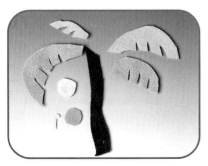

4 椰子樹的零件。

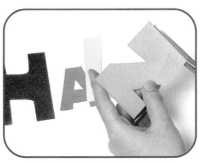

5 不同色的紙片剪出英文字母。

6 把各個零件一一組合好黏上去。

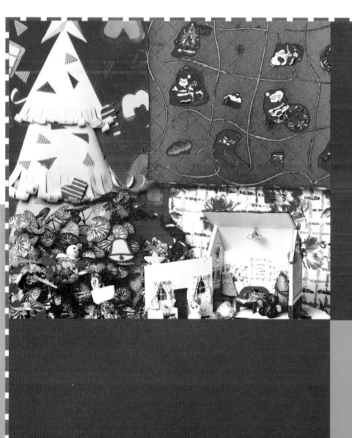

X'mas

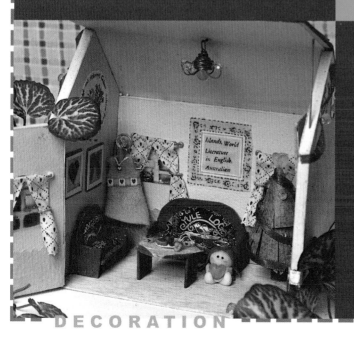

聖誕節

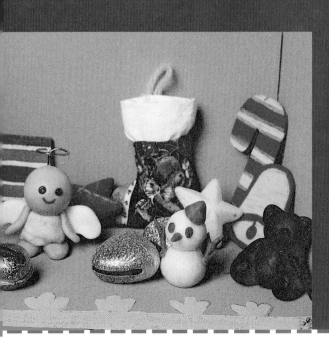

merry x'mas

decoration

各·國·風·情

聖誕花圈

聖誕花圈是聖誕節時
妝點門口最好的裝飾品
要更特別就是自己動手做一個
加點緞帶、小花、鈴鐺
繞一繞就完成了

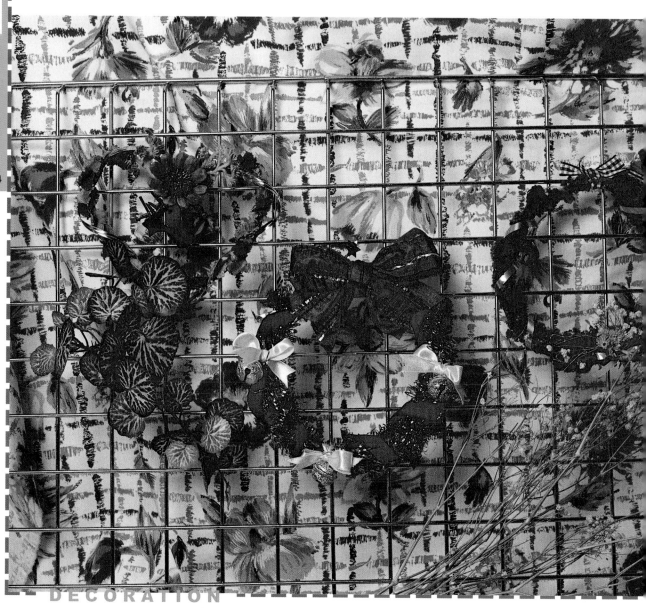

DECORATION

Merry
X'mas!!

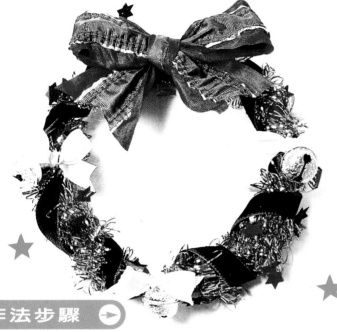

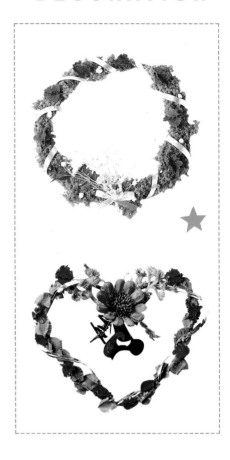

作法步驟 ➡

1 紙藤繞成圖形，用鐵絲固定好。

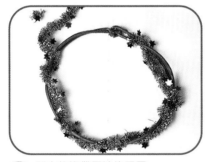

2 閃亮的緞帶圍繞住圓圈。

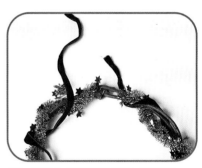

3 再繞上幾圈緞帶後打上結固定。

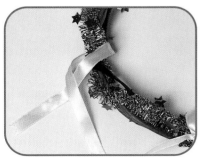

4 剪幾段緞帶，在適當位置繫上蝴蝶結。

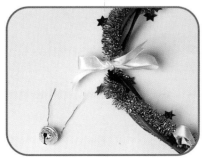

5 鐵絲穿過鈴鐺後綁在蝴蝶結下。

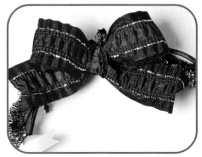

6 最後繫上一個大的蝴蝶結。

每當聖誕節
聖誕樹絕對不可以少
有了聖誕樹就得掛些裝飾品在上面
市售的小掛飾可不便宜
自己DIY即便宜又可愛

merry x'mas

merry x'mas

merry x'mas

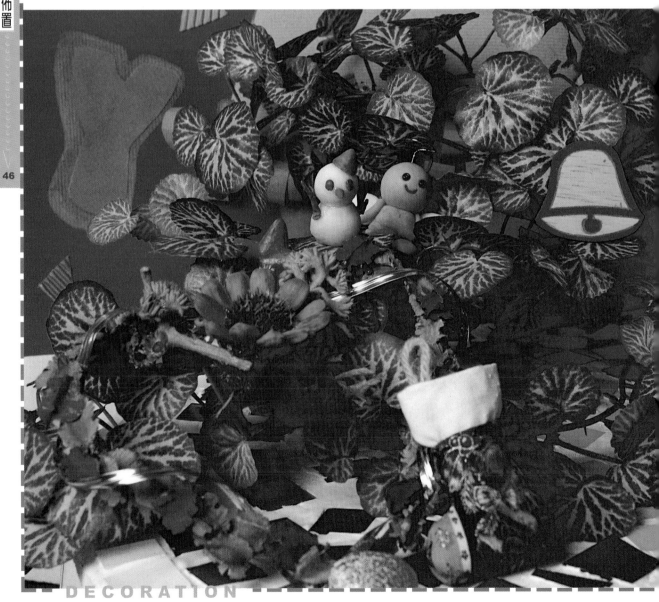

作法步驟 →

1 麵包土揉出兩個圓後用相片膠黏上。

2 再黏上眼睛、鼻子、雙手和帽子。

3 在雪人後面貼上小段毛線當掛帶。

保麗龍星星用顏料上色。

剪一小段蠟燭，用亮膠在上面上色。

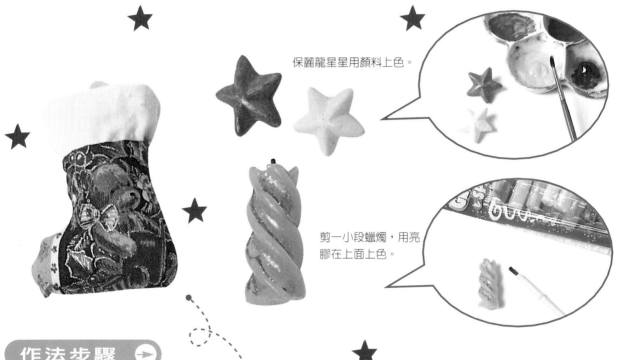

作法步驟 →

1 布剪成襪子形，縫合。

2 再縫上布邊並塞入少許棉花。

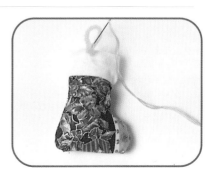

3 縫上一小段掛帶。

各·國·風·情

decoration

迷你聖誕

你夢想的聖誕節是如何的呢
屋頂上堆一些雪
四周掛上彩帶與裝飾品
屋內也是處處有聖誕的味道
這樣的屋子合不合你呢

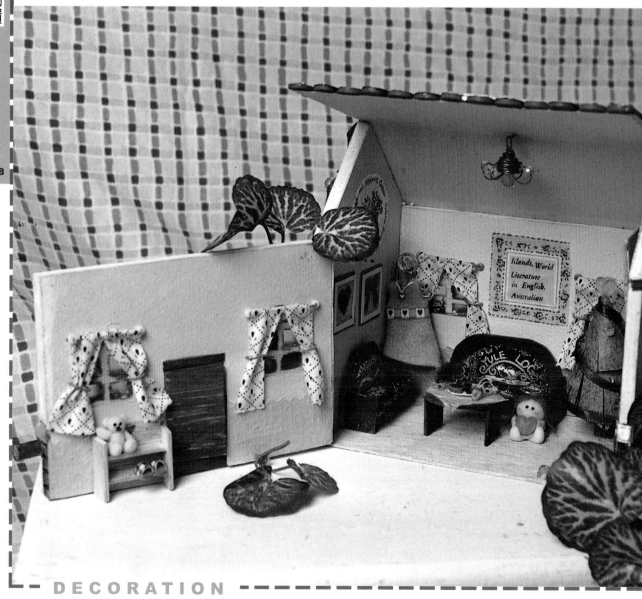

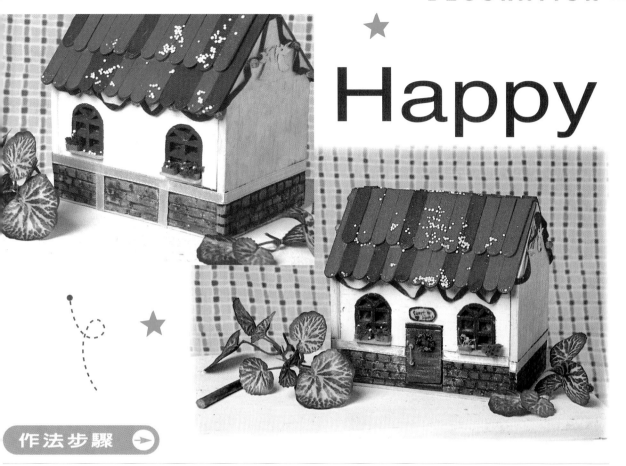

★ Happy

作法步驟 ➡

1 冰棒棍用園藝剪剪成一半。再將棒子一根根黏在紙片上。

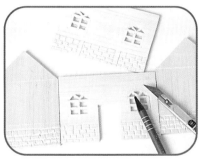

2 飛機木切割好，再畫上磚塊形狀。

3 在內側各黏上一層紙片。

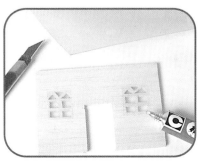

4 窗戶的地方貼上塞璐璐片。

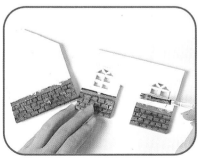

5 用顏料把屋子上色。

6 做一個小門，用膠黏上。

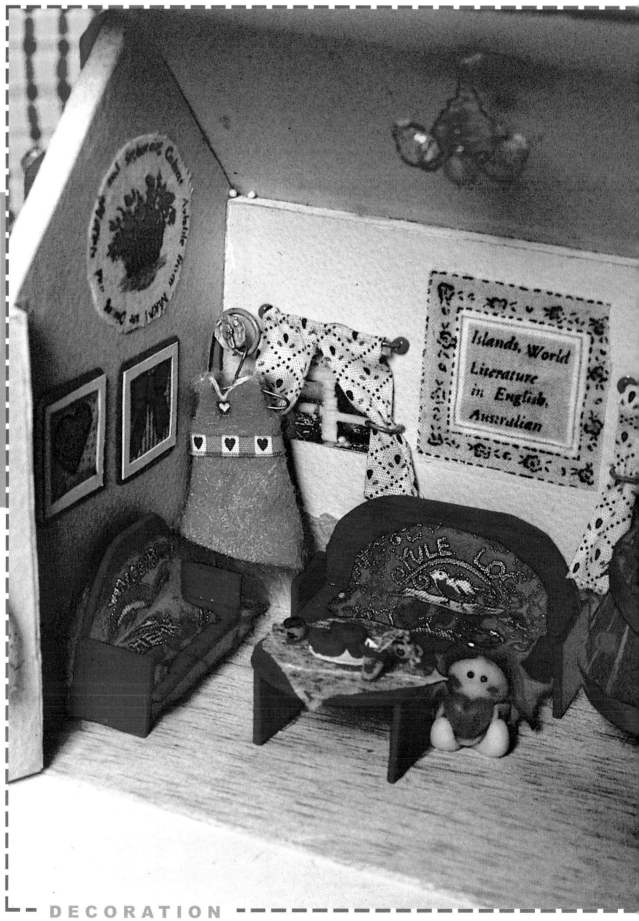

作法步驟 →

1 剪一小段飛機木。

2 把飛機木染成紅色。

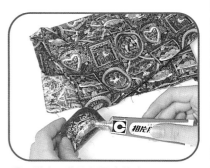

3 黏上一片聖誕圖案的布。

作法步驟 →

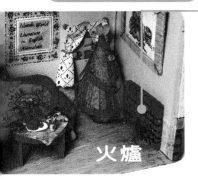

火爐

1 珍珠板切割下來一小塊。

2 黏上小木片當柴火,上色。

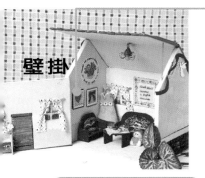

壁掛

1 準備好有聖誕圖案的小碎布和紙片。

2 把布黏在紙片上固定住。

作法步驟 →

decoration

各·國·風·情

聖誕集錦

聖誕節有什麼呢
聖誕老公公、麋鹿、聖誕襪、聖誕樹
聖誕花圈、聖誕小禮物、薑餅屋
美美的蠟燭台
還有什麼呢？

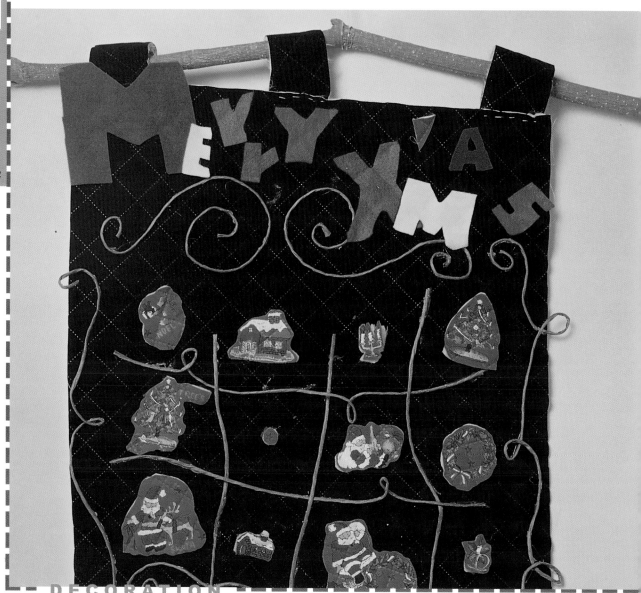

作法步驟

1 剪一塊綠色布當底，再剪一些聖誕圖案。

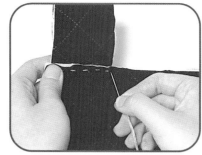

2 在底布上縫上掛的帶子。

3 把綠色紙藤繞出彎曲的形狀。

4 用熱熔膠固定住紙藤。

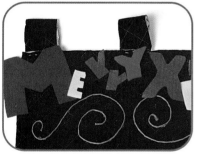

5 不織布用不同色剪出英文字。

6 在布上貼上魔鬼膠。

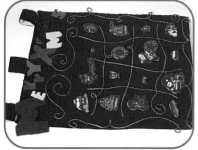

7 把圖案一一貼上。

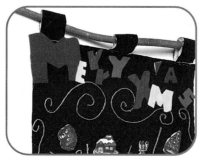

8 拿一根木棍穿過去節可。

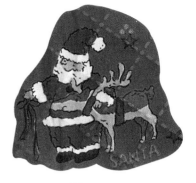

聖誕節時
聖誕樹是絕對不可缺少的
可是一顆聖誕樹也要花個幾百元呢
自己做做看吧
拿手邊的紙張
就可以做出一個簡單的聖誕樹哦！！

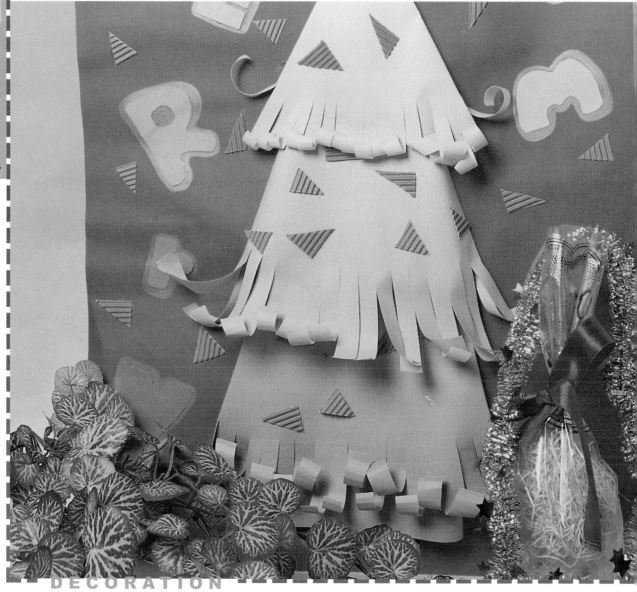

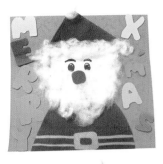

Be happy!!

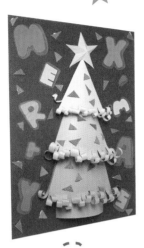

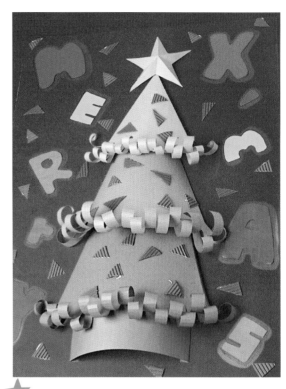

作法步驟 ➡

1 選出不同深淺的綠色紙張。再把紙片剪成三角的形狀。

2 把紙的邊往內摺進去。

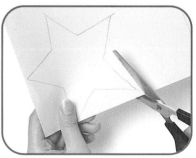

3 畫出一顆星星後剪下來。

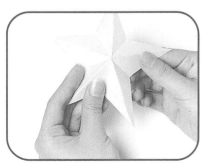

4 星星剪下後摺出摺痕。

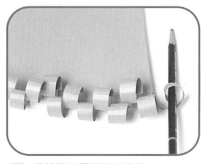

5 用鉛筆在尾端捲出捲度。

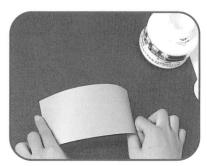

6 將紙片凸起貼在底紙上。

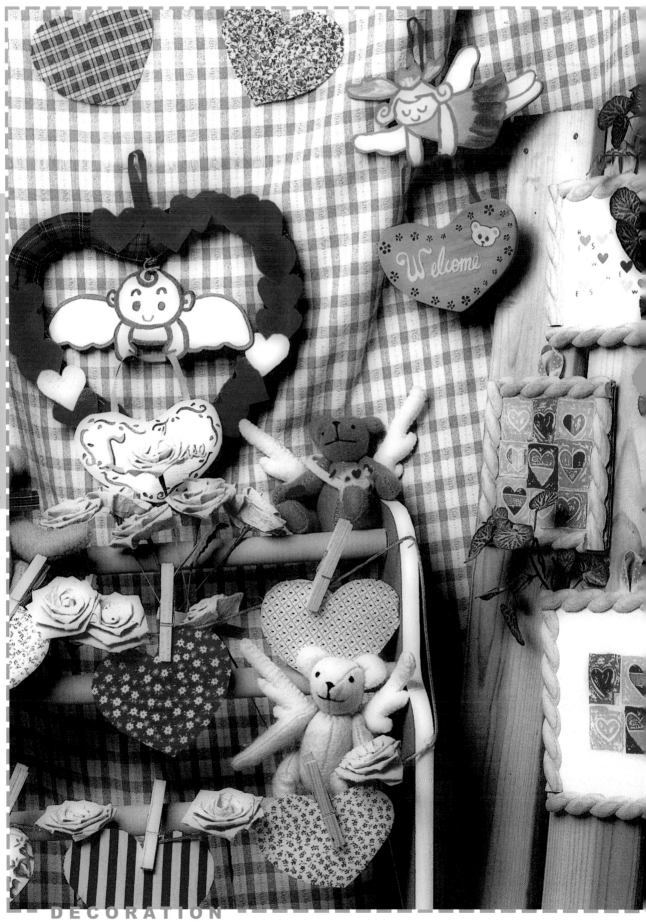

decoration

甜・蜜・關・係

2

Sweet Days

一年當中
總會有幾個讓人十分sweet的日子
甜蜜的情人節
摯愛的父親節
溫馨的母親節
這些日子是不是都讓你有甜甜的感覺呢
感覺甜蜜關係的時候到囉！

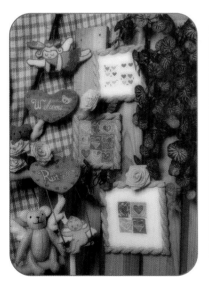

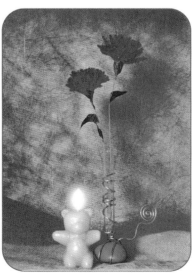

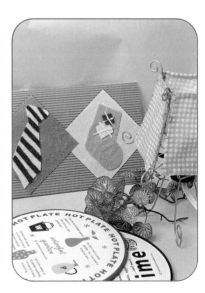

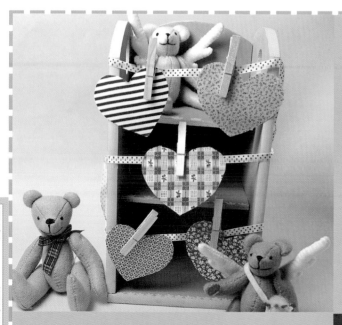

Love

DECORATION

情人節

I LOVE YOU

love

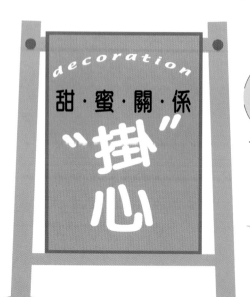

情人節的時候
免不了會有許多愛心
有的在心裡看不到
有的卻可以表達心中的愛
在這天我把所有心中的愛掛出來讓你知道

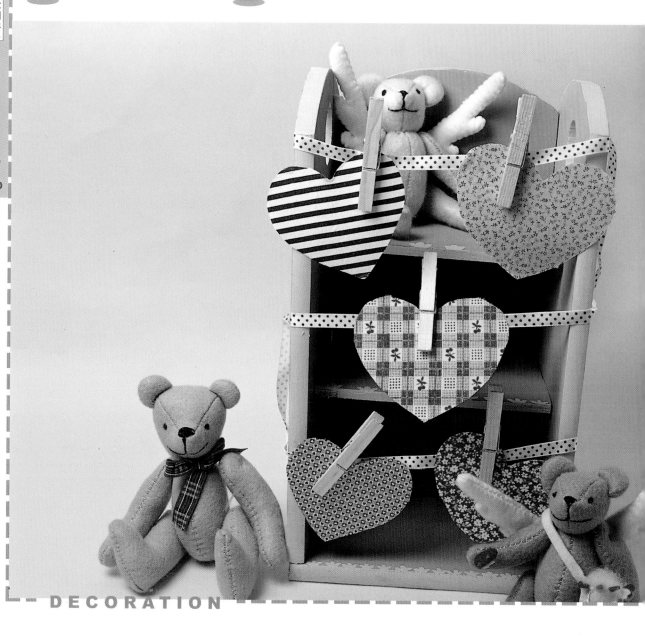

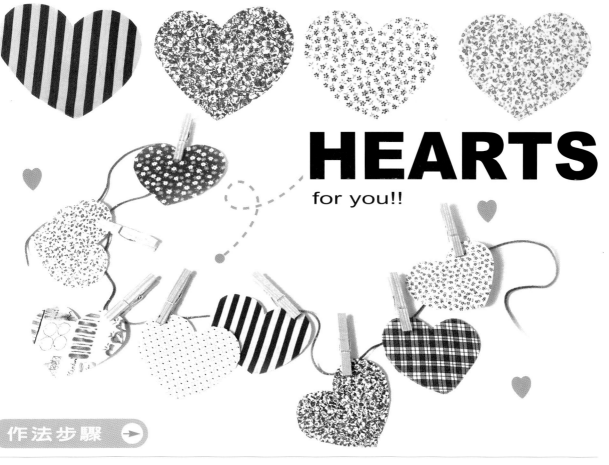

HEARTS

for you!!

作法步驟 ➡

1 在紙板上畫出愛心的形狀。

2 用剪刀把畫好的形狀剪下。

3 在紙板上噴上一層噴膠。

4 把紙片貼在小碎花布上。

5 剪刀沿著紙板邊緣裁切。

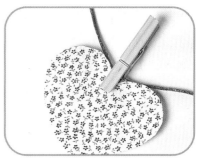

6 用木夾把愛心夾在緞帶上。

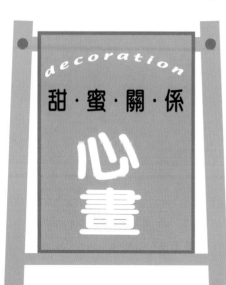

我 把你對我的心
和我對你的心一一一裱在框中
一件一件掛在房間裡
這些你我的心構成一幅一幅美麗的畫
就像你我之間的感覺一樣

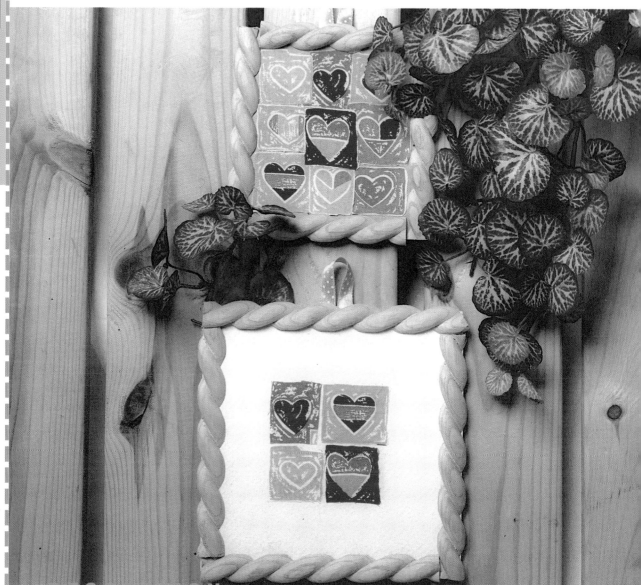

ON THE WALL...

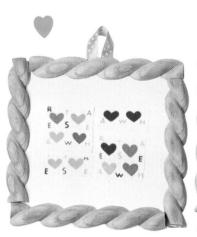
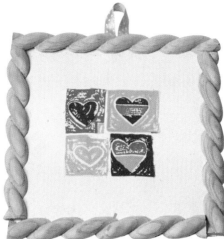
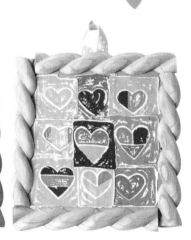

作法步驟 →

1 裁切2片同大小的紙片和瓦楞板。再在紙板後貼上掛帶。

2 再貼上先剪裁好的紙片。

3 木條量好長短後用線鋸鋸開。

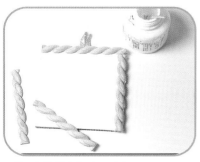

4 沿邊將木條牢固貼上。

5 有愛心的小碎布剪下四顆愛心。

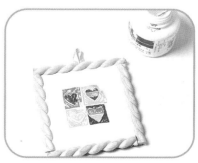

6 把四顆愛心貼在框中間。

甜·蜜·關·係
愛天使

吊飾有很多種
它們也可以隨著節日變換喲
在甜美的情人節中
別忘了也做個只屬於情人節的小掛牌
它們能讓你的情人節更甜蜜喲

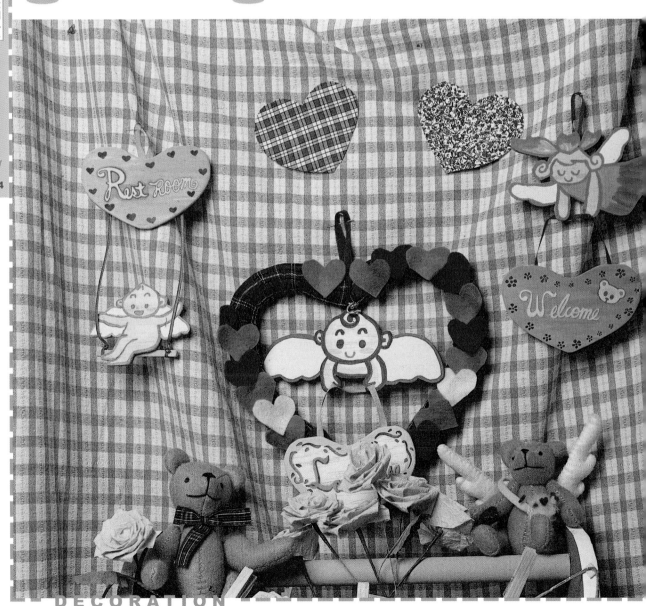

DECORATION

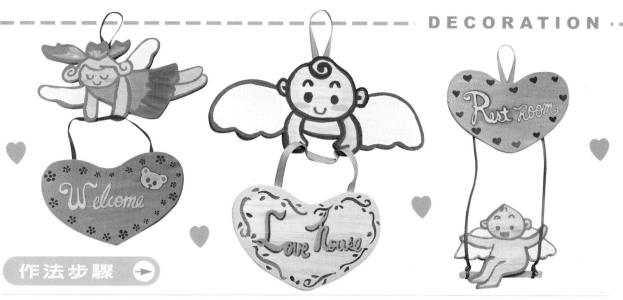

作法步驟 →

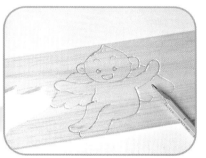

1 在飛機木上用鉛筆畫出天使的圖案。

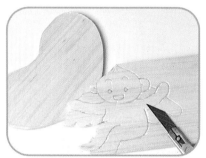

2 用刀片把畫好的天使切割下來。

3 飛機木的邊緣用砂紙磨光滑。

4 用廣告顏料在飛機木上上色。

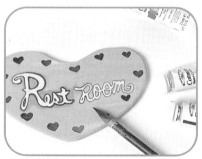

5 描繪出字和字的邊緣。

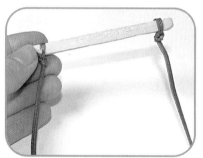

6 細的飛機木用兩條繩子繫住。

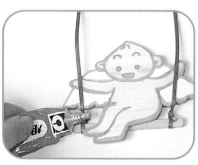

7 把天使黏在小鞦韆上。

8 另一端細繩固定在飛機木上。

9 在頂端貼上掛帶。

Father

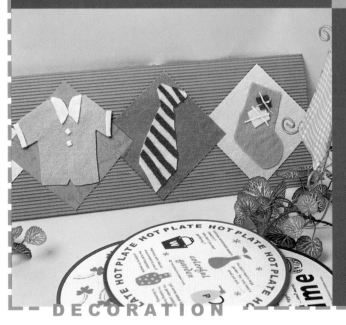

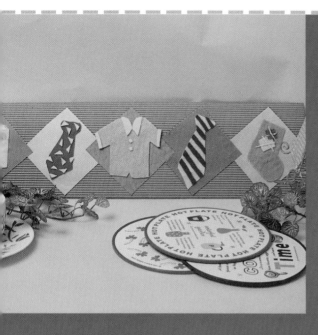

父親節

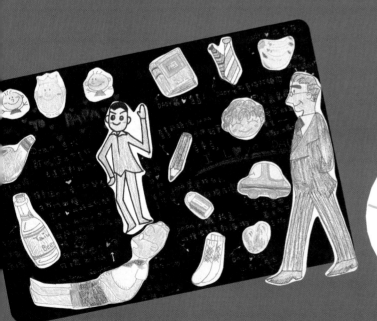

Happy father's day

ba-ba

記憶中
爹地身上有些什麼呢
領帶、襯衫、襪子
還有手上一本書
看到了這些行頭
是不是會讓你想到最親愛的爹地呢？

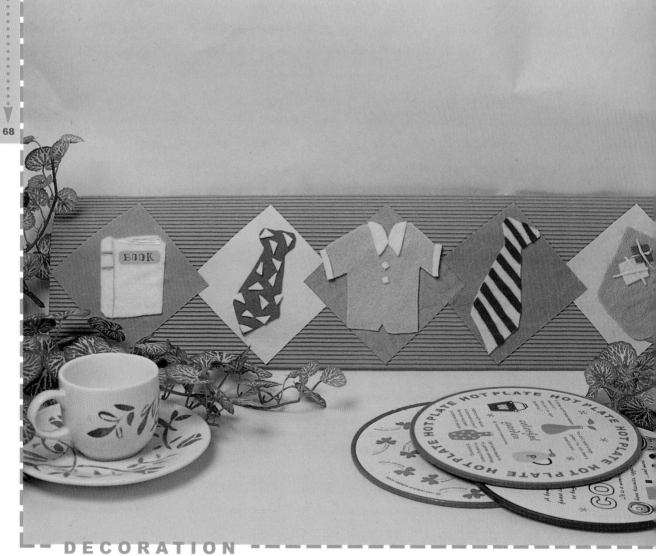

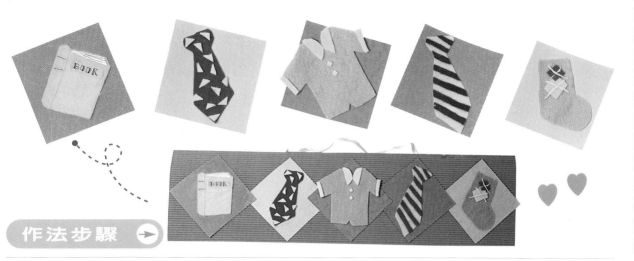

作法步驟 ▶

1 領帶的分解圖。

2 襪子的分解圖。

3 襯衫的分解圖。

4 書本的分解圖。

5 領帶的分解圖。

6 把花紋貼上去。

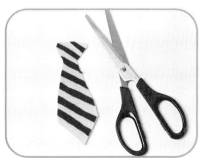

7 把邊修齊剪好。

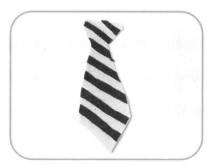

8 另外剪一張紙片，領帶後上膠貼上。

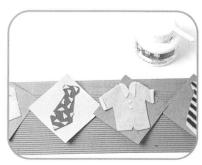

9 將配件一一貼在瓦楞紙上。

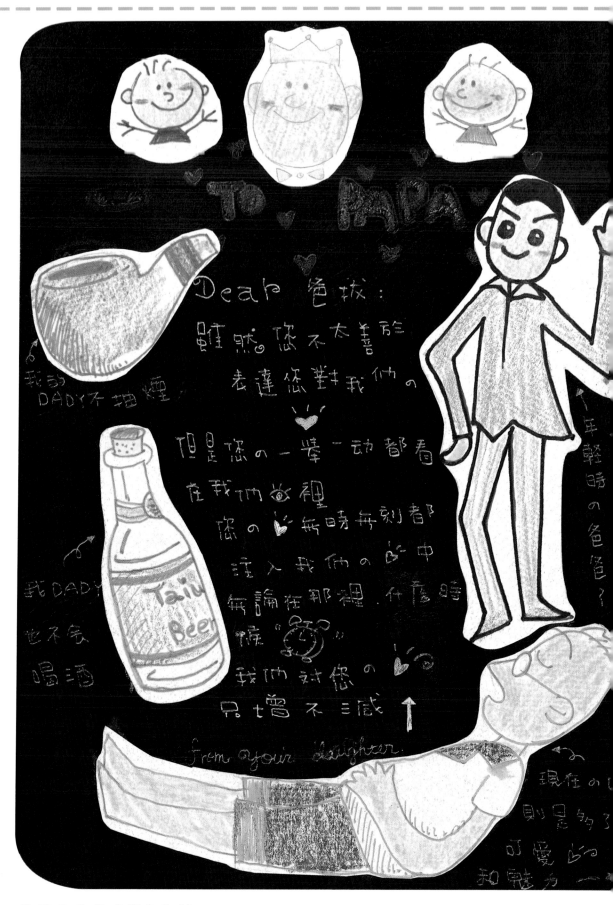

TO PAPAY

Dear 爸拔：
雖然您不太善於
表達您對我們の♥
但是您の一舉一动都看
在我們の眼裡
您の♥無時無刻都
注入我們の心中
無論在那裡，什麼時
候 "♥"
我們对您の♥
只增不減↑

from your daughter.

我的DADY不抽煙

我DADY
也不会
喝酒

Taiw Beer

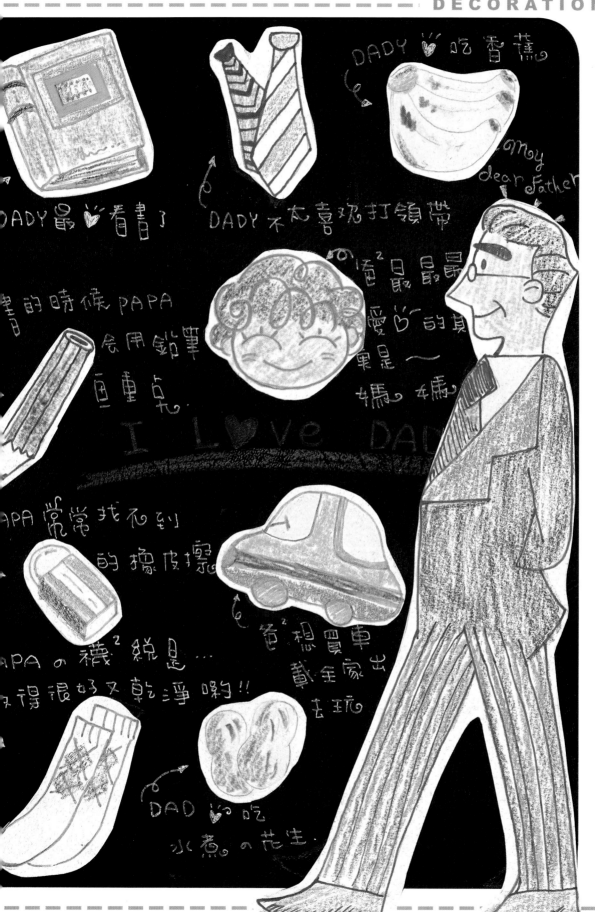

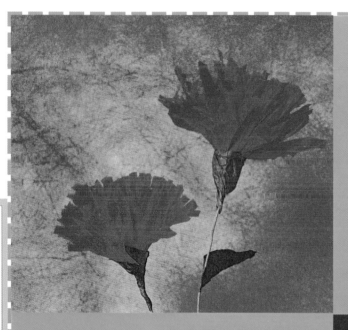

Mother

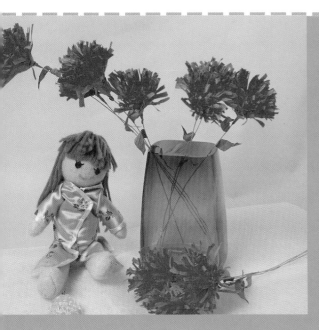

母親節

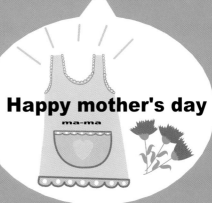

Happy mother's day
ma-ma

decoration

甜·蜜·關·係

母親花

母親節一到
街上的花店都紛紛擺出美麗的康乃馨花
要買到好看的康乃馨可得花不少錢
自己動手做
即能省錢又可以表現自己的誠摯

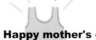

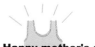

Happy mother's day　　Happy mother's day　　Happy mother's day

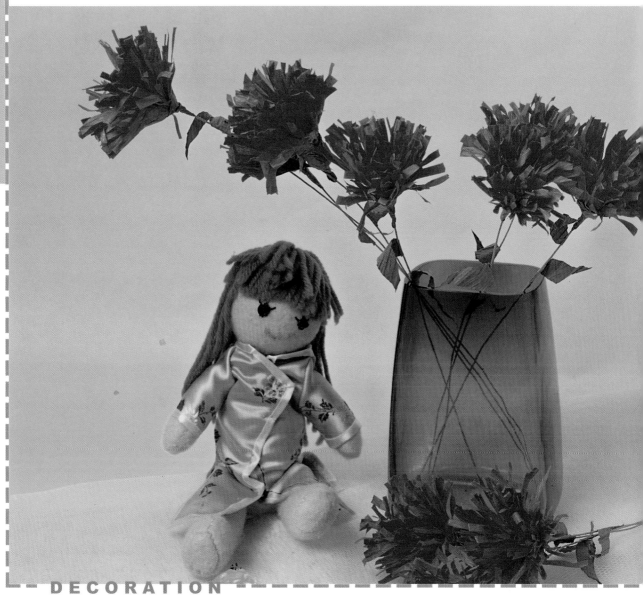

DECORATION

MOM

I ♥ YOU

作法步驟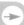

1 剪一小段皺紋紙。

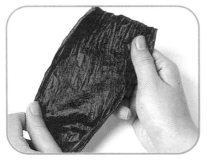

2 把剪好的紙攤開。

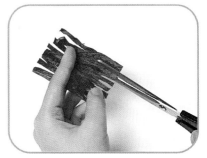

3 在兩端用剪刀剪出鬚條。

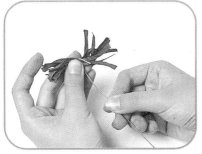

4 鐵絲勾住紙片。

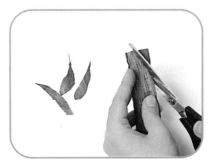

5 剪出幾片葉子。

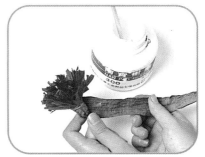

6 用白膠把花托貼上綠色紙。

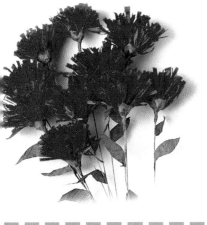

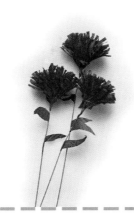

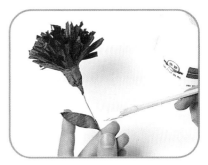

7 最後貼上幾片葉子。

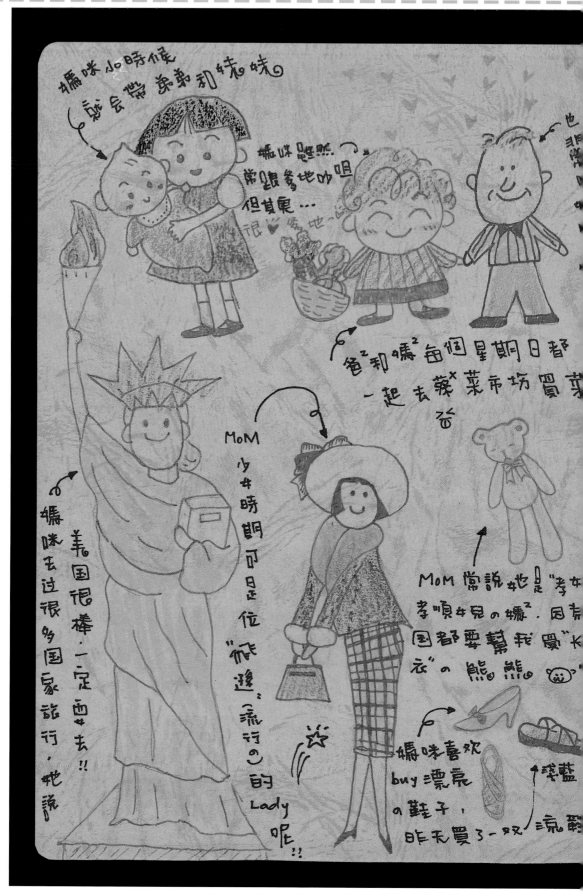

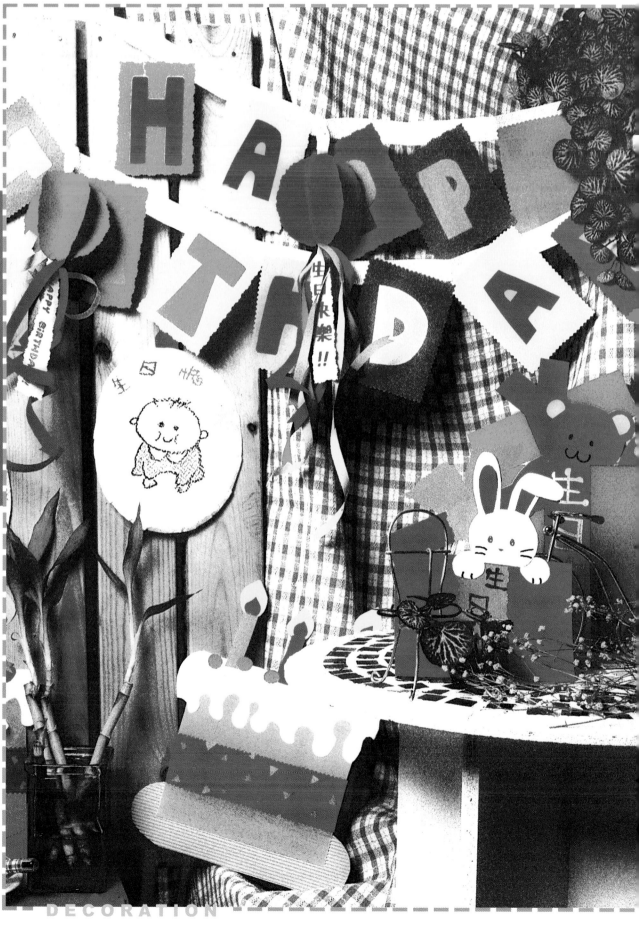

decoration

唯·我·專·屬

3

Just For Me

有些節日會讓你覺得 "唯我專屬"
不是屬於普遍大眾的節日
讓過節的人更感覺倍受寵愛
你是不是也很愛這些節日呢
想想看如何過得更特別吧

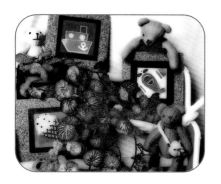

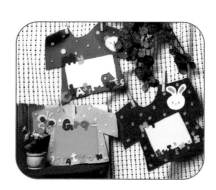

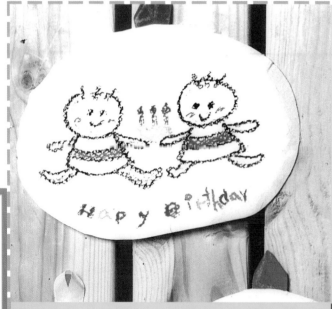

Birthday

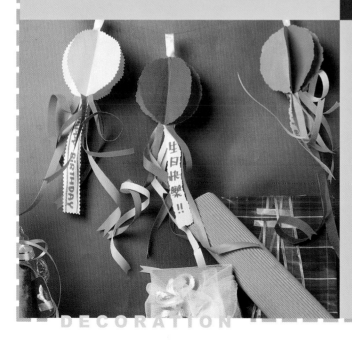

生
日

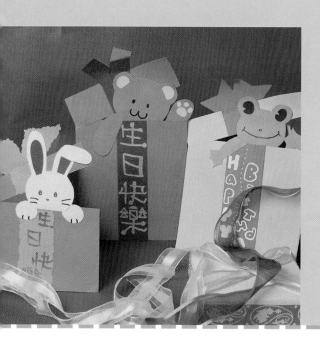

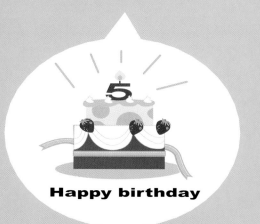

Happy birthday

生日的時候你會想到什麼呢
我會想到可愛的小貝比
想當初我們也曾是那麼的可愛的呀
畫畫童稚的模樣來回味一下吧

Happy birthday　　Happy birthday　　Happy birthda

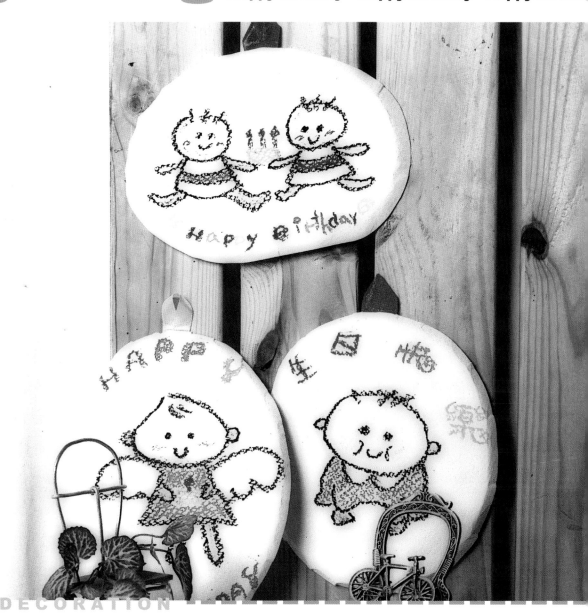

Happy

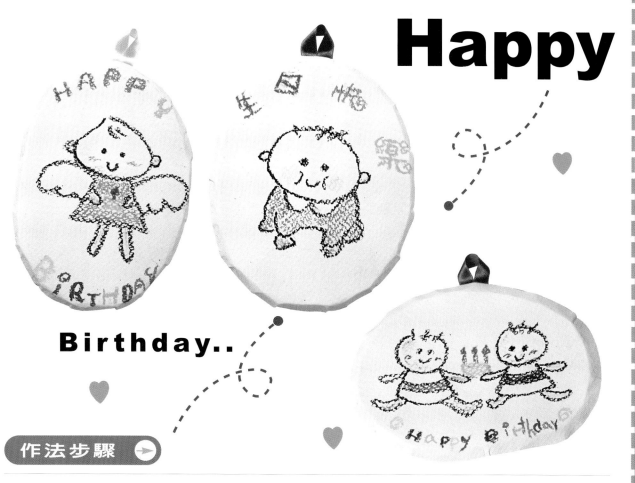

Birthday..

作法步驟 ➡

1 在白色紙片上畫出橢圓形。並把畫好的橢圓剪下來。

2 橢圓紙片上畫上草稿。

3 用蠟筆把草稿圖描繪出來。

4 在空白區上自己喜歡的顏色。

5 把紙片邊緣摺出立體。

6 用熱熔膠把緞帶貼上。

decoration

唯·我·專·屬

生日快樂

要怎麼樣才能
把心中的"生日快樂"傳達給他呢
用說的？用寫的？嗯…？用掛的？！
特別的我把我的"生日快樂"
掛出來讓你和大家都知道

Happy birthday　　Happy birthday　　Happy birthda

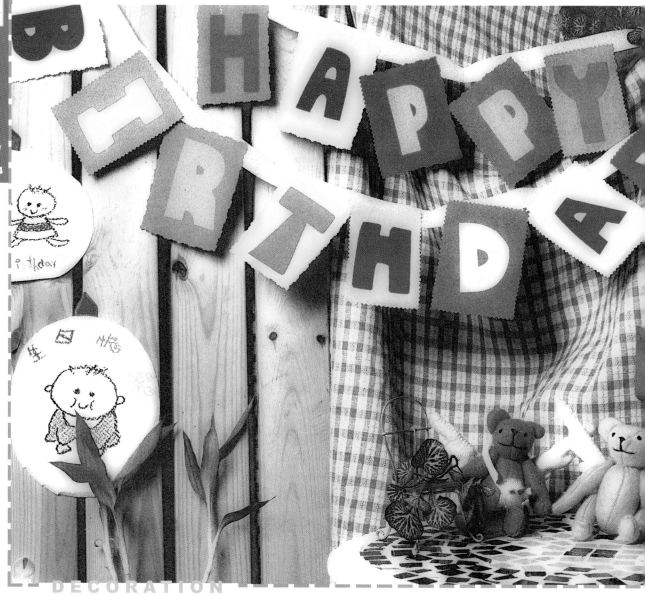

DECORATION

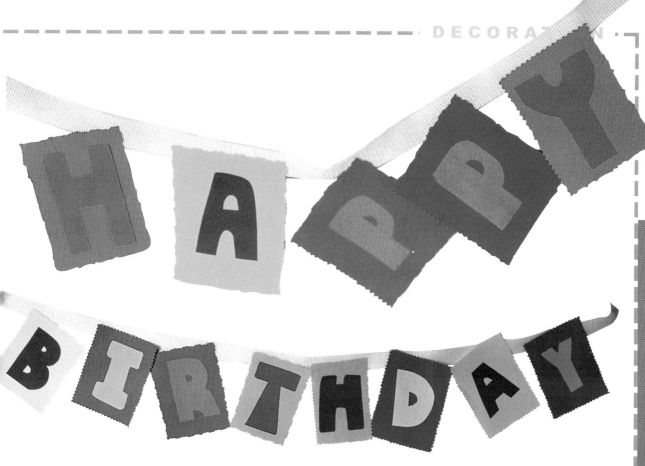

作法步驟 ➡

1 在紙片上畫出英文字母。

2 把畫好的字剪下來。

3 用鋸齒剪刀剪紙片。

4 把花邊紙片和字母貼合。

5 用熱熔膠把紙片貼在緞帶上。

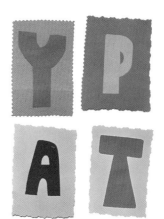

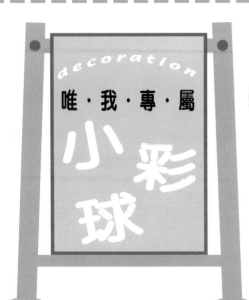

恭禧你又長一歲了
在這一天
我做了很特別的東西來替你的生日加分
看這些小彩球有沒有喜氣洋洋的感覺呀

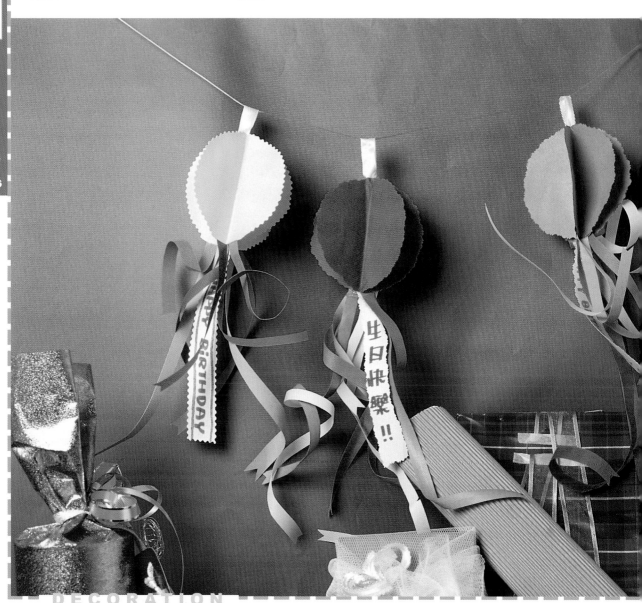

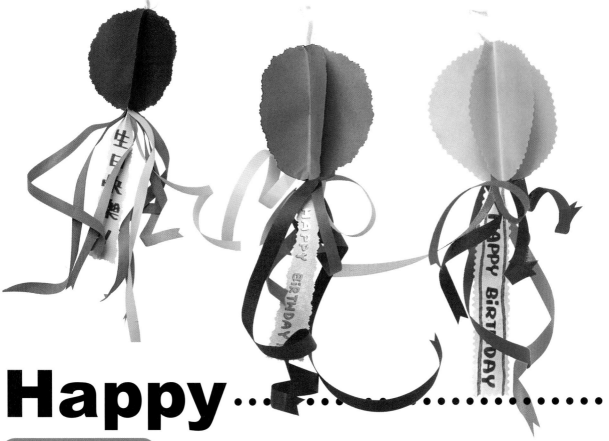

Happy··

作法步驟 ➤

1 小彩球的分解圖。

2 把圓形紙片對折。

3 用白膠把緞帶貼上。

4 紙條捲在筆上做出捲度。

5 把圓一一貼合。

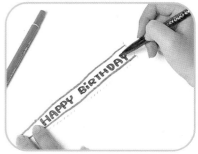

6 在紙條上寫上生日祝詞。用白膠把紙條貼上即可。

decoration

唯·我·專·屬

紙蛋糕

這次生日我決定自己做一個蛋糕給你
很期待吧
你想要加什麼呢
草莓、奶油、小碎片糖果…很美吧
你可別把它吃了哦

Happy birthday　Happy birthday　Happy birthda

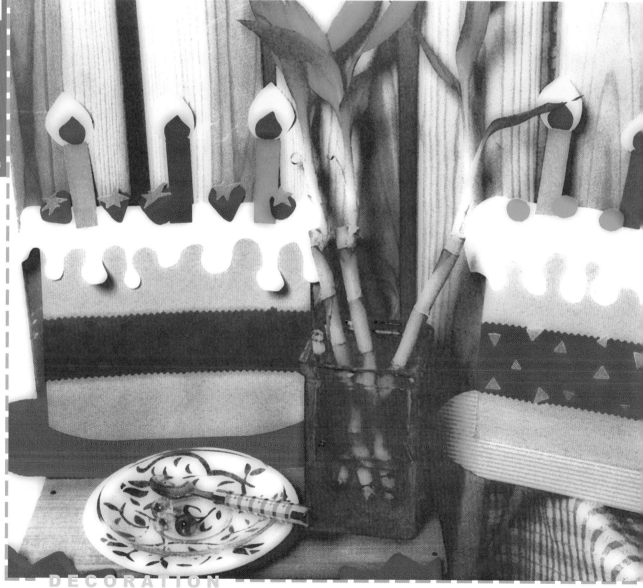

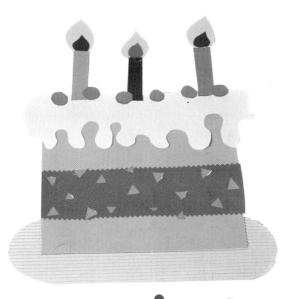

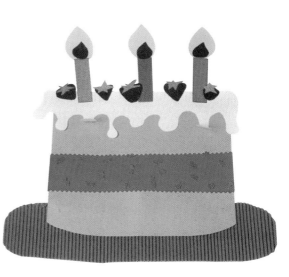

生日快樂

Happy birthday.................

作法步驟 ➡

1 紙蛋糕的分解圖。

2 小配件的分解圖。

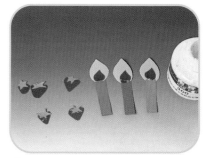

3 把小配件一一用白膠組合。

4 蛋糕底座也用白膠貼好。

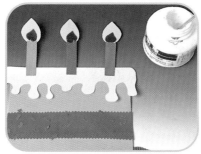

5 貼上小碎片做裝飾。將蠟燭用白膠貼在蛋糕上。

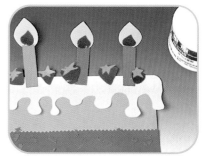

6 把草莓貼在上層。

你的生日我一定會送禮的
你想要什麼呢
一隻可愛的小熊寶寶
跳來跳去的小青蛙
還是一隻可愛的小白兔

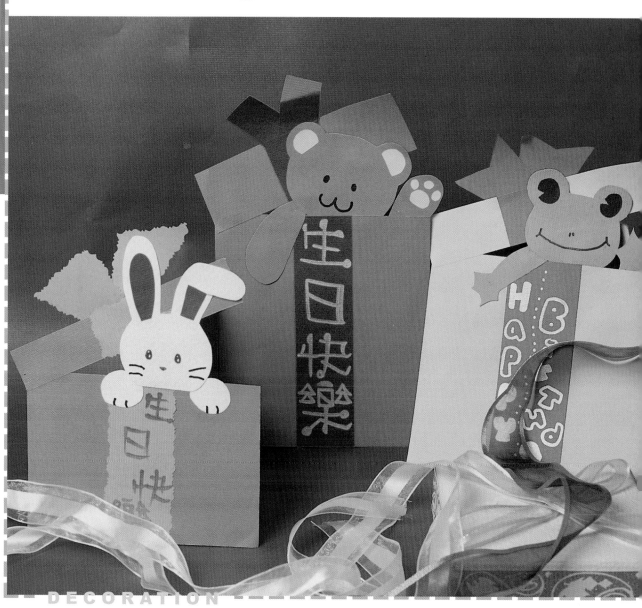

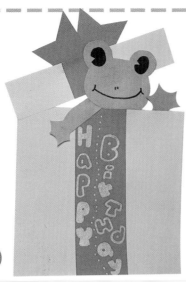
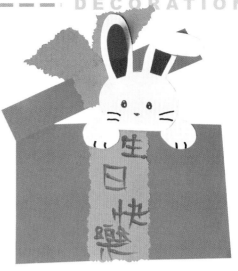

Happy birthday

作法步驟

1 禮物盒的分解圖。

2 把零件一一貼上。

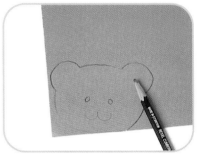

3 在紙上畫出熊的形狀。

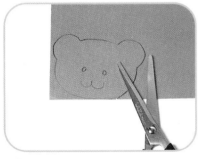

4 把畫好的圖剪下來。

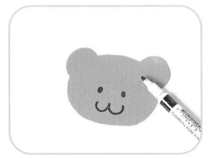

5 用黑筆描繪出眼睛和嘴巴。

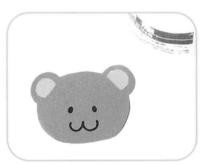

6 剪不同色塊貼在耳朵上。

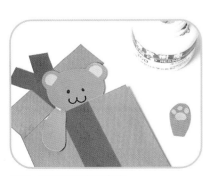

7 把熊貼在禮物盒中。

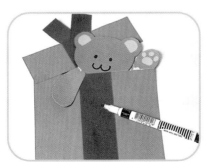

8 奇異筆寫上生日祝福詞。

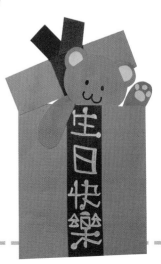

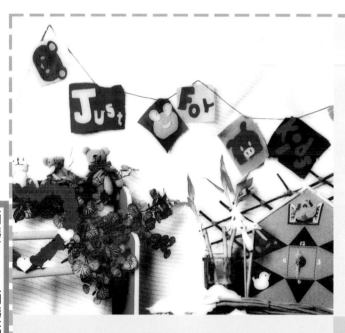

Kids

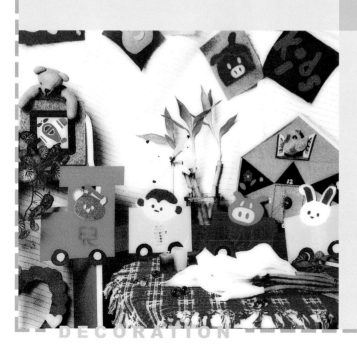

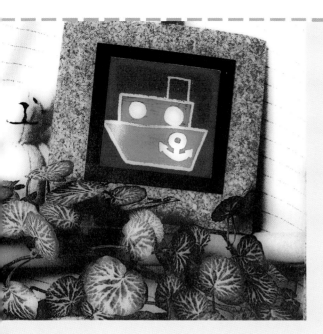

兒童節

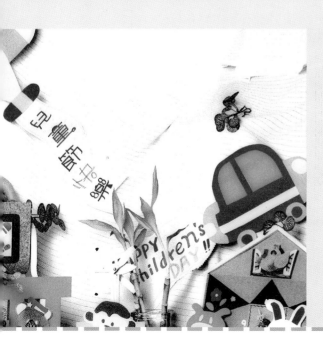

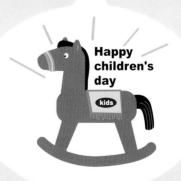

Happy children's day

kids

decoration

唯·我·專·屬

兒童日

這一天可是小孩子的專屬節日喲
小孩子是未來的主人翁
在這天除了玩具之外
我還要讓大家知道
小孩子也有自己的節日

Happy children's day
kids

Happy children's day
kids

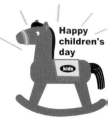

Happy children's day
kids

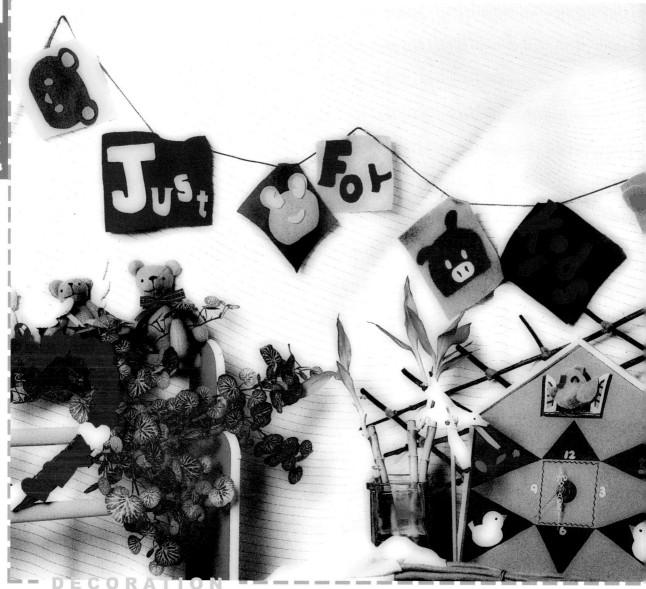

DECORATION

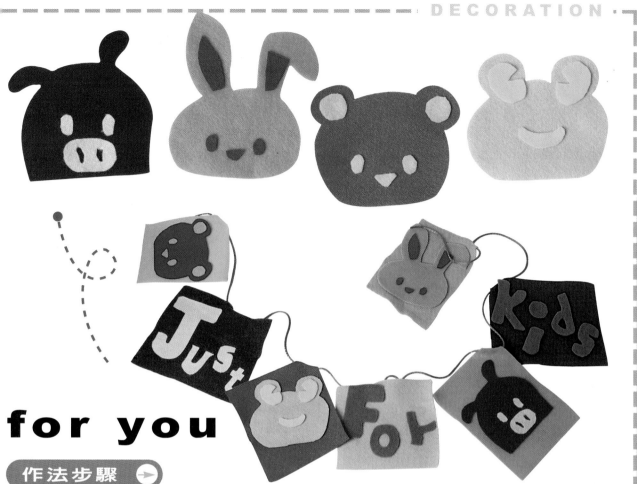

for you

作法步驟 ➡

節慶DIY—節慶佈置

95

1 不織布剪各種不同顏色數片。

2 剪出英文字母。

3 把字母貼在布上。

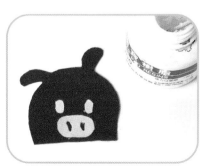

4 把眼睛和鼻子貼上。

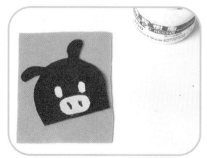

5 貼好的豬再貼在布上。

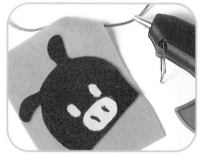

6 把一塊塊布黏在緞帶上。

唯·我·專·屬

孩子的最愛

小朋友的最愛就是各種的玩具
小船、飛機、小車車…
還有許多的甜食
小餅干、冰淇淋…
不妨讓小朋友自己畫出自己的最愛
再幫他們裱起來

Happy children's day

Happy children's day

Happy children's day

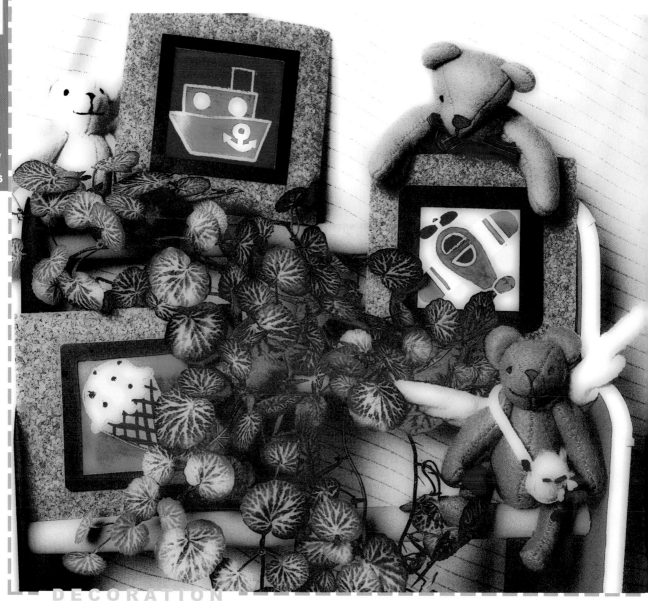

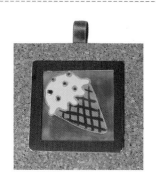

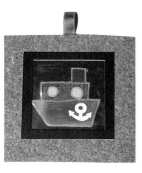

作法步驟 →

1 切割2張紙片和一片軟木。

2 把紙板中間挖空當框。

3 白色紙片上畫出圖案。並在紙片上上色。

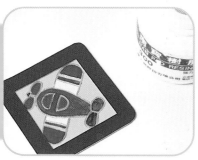

4 上好色後貼上框邊。

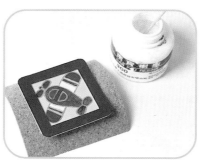

5 再把圖貼在軟木上。

6 最後貼上緞帶當掛帶。

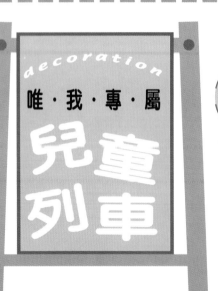

兒童列車要出發了
看看有誰在車上呢
司機是熊熊先生
第一節車上有小猴子
中間的是小豬
最後一個是小白兔

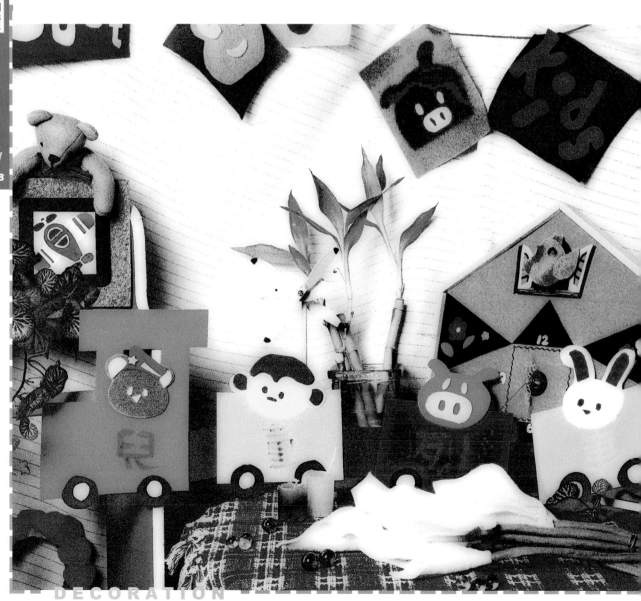

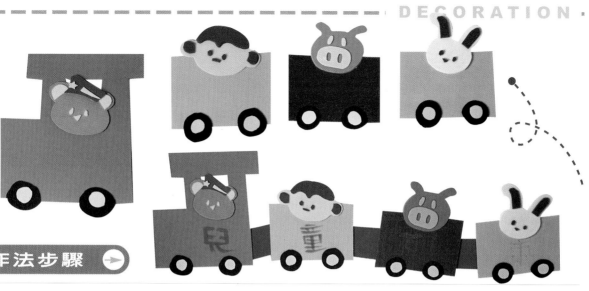

作法步驟 ➡

1 把泡綿切割出車頭的形狀。

2 切割各種不同色的泡綿。

3 熊寶寶的分解圖。

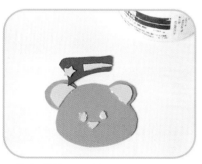

4 把零件一一貼上。

5 把熊貼在列車車窗上。

6 貼上另一塊泡綿。

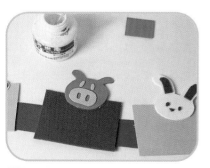

7 動物一一貼上去。

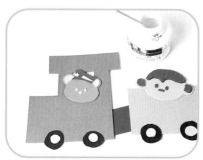

8 貼上輪胎。

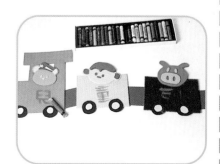

9 用蠟筆寫上字。

唯·我·專·屬

兒童節快樂

Happy children's day

kids

Happy children's day

kids

Happy children's day

kids

小孩子最愛兒童節了
只要一張小海報
就能表達你對小寶貝的重視
可別因為怕麻煩而忽略了
這個屬於他們的日子哦

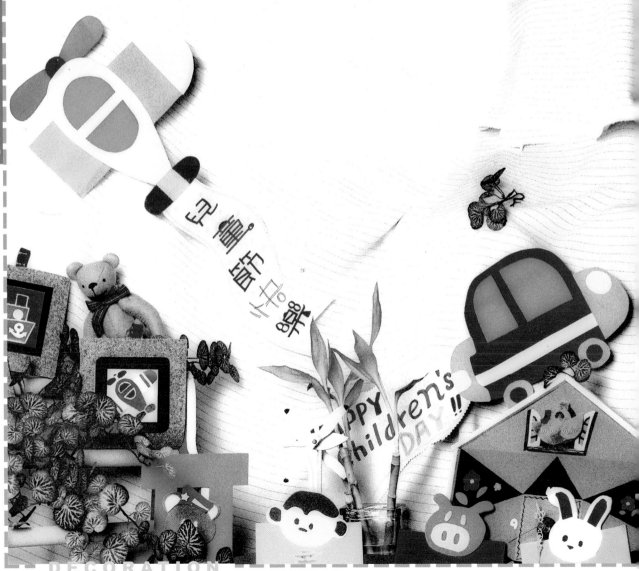

HAPPY children's DAY !!

HAPPY Children's DAY !!

children
..................HAPPY

作法步驟 ➡

1 在紙片上用鉛筆畫上機身。

2 把畫好的機身剪下。

3 飛機的分解圖。

4 剪一段紙，寫上字。

5 把零件組合貼好。

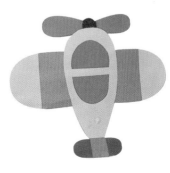

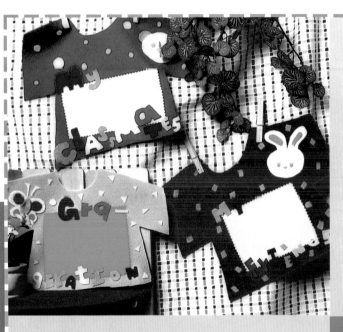

Grageration

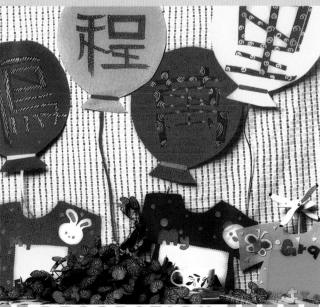

DECORATION

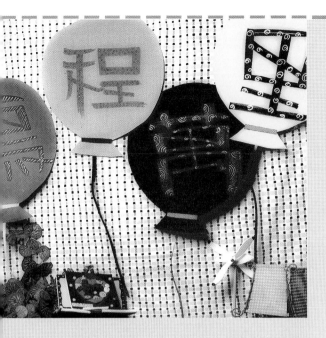

畢

業

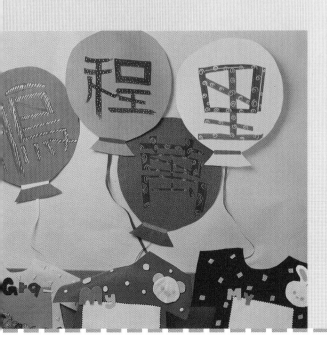

Happy grageration

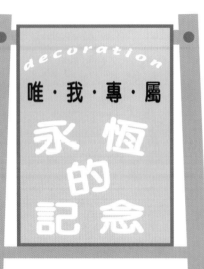

就快畢業了
朋友同學間難分難捨的友情
該如何去表達
一字一句的寫下多年來的相處情誼
編織成友情的衣裳
在心情好或壞時拿出來瞧一瞧

Happy grageration　　Happy grageration　　Happy grageration

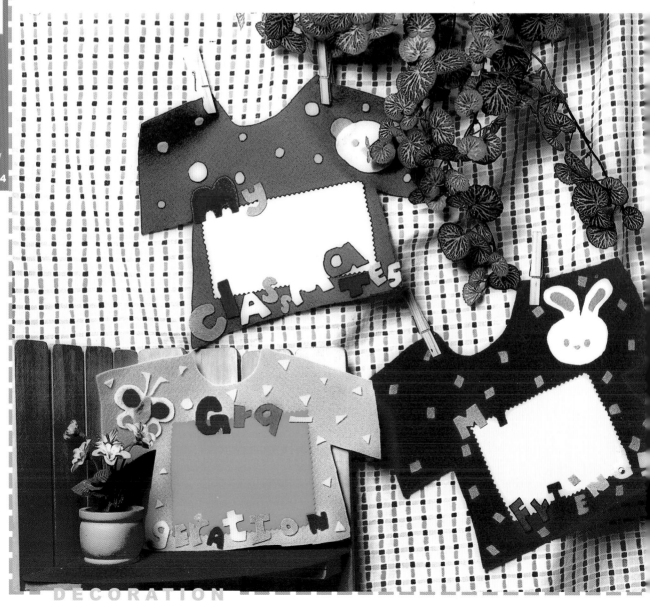

DECORATION

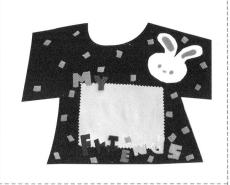

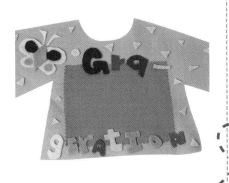

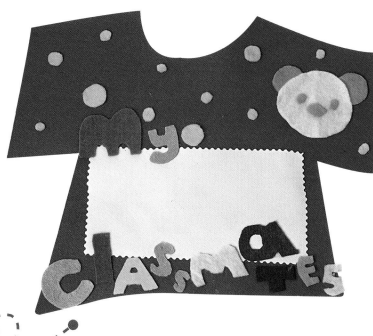

my friend
.................HAPPY

作法步驟 ➡

1 小熊的分解圖。

2 剪不同色的字母。

3 在不織布上畫衣服形狀。沿線把衣服剪下。

4 紙片用鋸齒剪出花邊。

5 用熱熔膠把紙片和布黏上。

6 把圖案貼在布上。

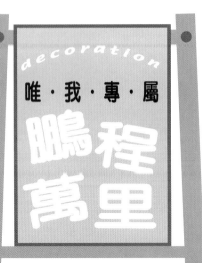

又到了鳳凰花開的時候
相處多年的好友就要分離了
心中的千言萬語真不知該如何說出來
只能祝福你鵬程萬里
一帆風順

Happy grageration　　**Happy grageration**　　**Happy grageratio**

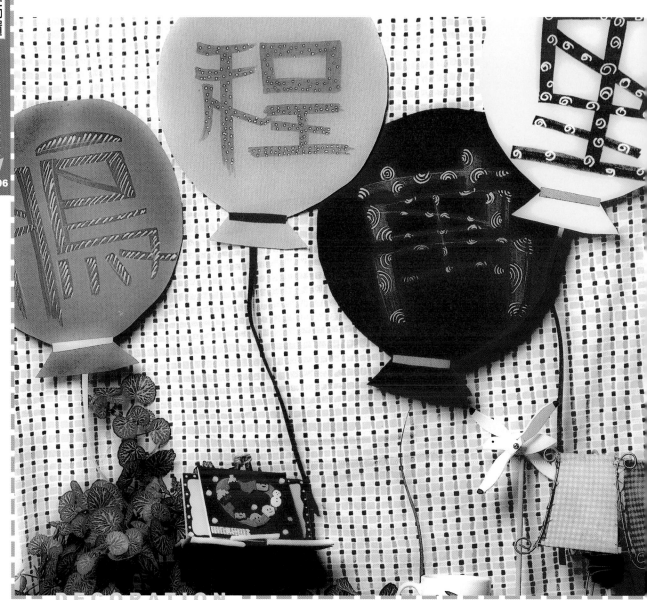

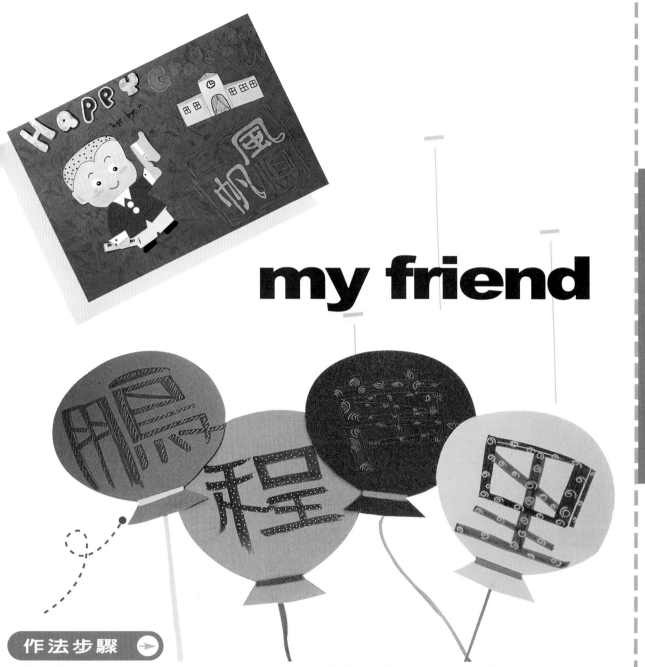

my friend

作法步驟 ➡

1 在紙片上畫上氣球並用剪刀把圖案剪下來。

2 剪長條的紙。

3 麥克筆寫上祝福的話或用銀色筆在字上做裝飾。貼上氣球的拉繩即完成。

www.nsbooks.com.tw

北星圖書公司

精緻手繪 POP 叢書目錄

POP

point of purchase

企業識別設計

Corporate Indentification System

CIS

DESIGN

林東海・張麗琦 編著

新形象出版事業有限公司

定價 450 元

新形象出版事業有限公司

台北縣中和市中和路 322 號 8 之 1/TEL：(02)29207133/FAX：(02)29290713/ 郵撥：0510716-5 陳偉賢

總代理 / 北星圖書公司

台北縣永和市中正路 391 巷 2 號 8 樓 /TEL：(02)2922-9000/FAX：(02)2922-9041/ 郵撥 /0544500-7 北星圖書帳戶

門市部：台北縣永和市中正路 498 號 /TEL：(02)2928-3810

名家創意 識別 包裝 海報 設計

www.nsbooks.com.tw

名家・創意系列 ❶

識別設計－識別設計案例約140件

●編輯部 編譯　●定價：1200元

此書以不同的手法編排，更是實際、客觀的行動與立場規劃完成的CI書，使初學者、抑或是企業、執行者、設計師等，能以不同的立場、不同的方向去了解CI的內涵；也才有助於CI的導入，更有助於企業產生導入CI的功能。

名家・創意系列 ❷

包裝設計－包裝案例作品約200件

●編輯部 編譯　●定價：1200元

就包裝設計而言，它是產品的代言人，所以成功的包裝設計，在外觀上除了可以吸引消費者引起購買慾望外，還可以立即產生購買的反應；本書中的包裝設計作品都符合了上述的要點，經由長期建立的形象和個性，對產品賦予了新的生命。

名家・創意系列 ❸

海報設計－海報設計作品約200幅

●編輯部 編譯　●定價：1200元

在邁入開發國家之林，「台灣形象」給外人的感覺卻是不佳的，經由一系列的「台灣形象」海報設計，陸續出現於歐美各諸國中，為台灣掙得了不少的形象，也開啓了台灣海報設計新紀元。全書分理論篇與海報設計精選，包括社會海報、商業海報、公益海報、藝文海報等，實為近年來台灣海報設計發展的代表。

名家序文摘要

● 名家創意識別設計
陳木村先生(中華民國形象研究發展協會理事長)

這是一本用不同手法編排，真正屬於CI的書，可以感受到此書能讓讀者用不同的立場、不同的方向去了解CI的內涵。

● 名家創意包裝設計
陳永基先生(陳永基設計工作室負責人)

「 消費者第一次是買你的包裝，第二次才是買你的產品」，所以現階段行銷策略、廣告以至包裝設計，就成為決定實實勝負的關鍵。

● 名家創意海報設計
柯鴻圖先生(台灣印象海報設計聯誼會會長)

國內出版商願意陸續編輯推廣，闡揚本土化作品，提昇海報的設計地位，個人自是樂觀其成，並與高度肯定。

REPUTED CREATIVE IDENTIFICATION DES

DESIGN 闡揚本土文化，提升台灣設計地位

北星圖書・新形象／震撼出版

節慶DIY（7）
節慶佈置

定價：400元

出 版 者：新形象出版事業有限公司
負 責 人：陳偉賢
地　　址：台北縣中和市中和路322號8F之1
電　　話：29207133・29278446
F A X：29290713

編 著 者：新形象
發 行 人：顏義勇
總 策 劃：范一豪
美術設計：甘桂甄、虞慧欣、戴淑雯、吳佳芳
執行編輯：甘桂甄
電腦美編：黃筱晴

總 代 理：北星圖書事業股份有限公司
地　　址：台北縣永和市中正路462號5F
門　　市：北星圖書事業股份有限公司
地　　址：永和市中正路498號
電　　話：29229000
F A X：29229041
網　　址：www.nsbooks.com.tw
郵　　撥：0544500-7北星圖書帳戶
印 刷 所：皇甫彩藝印刷股份有限公司
製 版 所：興旺彩色印刷製版有限公司

行政院新聞局出版事業登記證／局版台業字第3928號
經濟部公司執照／76建三辛字第214743號

西元2001年2月　第一版第一刷

國家圖書館出版品預行編目資料

節慶佈置／新形象編著。--第一版。--臺北
縣中和市：新形象，2001〔民90〕
　　面；　　公分。--（節慶DIY；7）

ISBN 957-9679-98-3（平裝）

1.美術工藝 - 設計

964　　　　　　　　　　　　　90000642